이 책의 특징

1、 이 책은 한글 궁체의 많은 고전 중에서 가장 端雅하여 典型으로 삼을 만한 것으로 정평이 있는 장서각 소장본중의 「옥원중회연」(정자)과 「낙성비룡」(흘림)을 모본으로 하여 임서하였다.

2、 현행 표기법 중의 고전에 없는 단독 자모 내지 합성자모들은 앞에서 든 두 모본의 서풍에 어울리도록 연구하여 썼다.

3、 등서체의 다른 서풍과 글월도 보이어 각기 필법의 특징을 알게 하고 감상에도 도움이 되도록 하였다.

4、 될 수 있는대로 육필의 맛을 살리려고 운필상 나타나는 濃淡효과를 보이었다. 따라서 필압의 경중이라든가 운필 속도의 遲速緩急 등을 짐작할 수가 있어 學書에 도움이 되는 바가 클 것이다.

5、 임서 글씨의 난 밖에 고전 그대로의 글씨를 보여 임서글씨와 대조해 봄으로써 筆意를 파악하기 쉽도록 하였다.

6、 붉은 색으로 圖解하고 간결한 설명을 곁들여서, 필법상의 붓의 상태라든가 글자의 짜임(결구)을 이해하고 파악하기 쉽도록 하였다.

◀ 著者 프로필 ▶

- ·慶南咸陽에서 出生
- ·號：月汀·솔뫼·法古室·五友齋·壽松軒
- ·初·中·高校 서예敎科書著作(1949~現)
- ·月刊「書藝」發行·編輯人兼主幹(創刊~38號 終刊)
- ·個人展 7回 ('74, '77, '80, '84, '88, '94, 2000年 各 서울)
- ·公募展 審査：大韓民國 美術大展, 東亞美術祭 等
- ·著書：臨書敎室시리즈 20冊, 창작동화집, 文集 等
- ·招待展 出品：國立現代美術館, 藝術의殿堂
 　　　　　　　서울市立美術館, 國際展 等
- ·書室：서울·鐘路區 樂園洞280-4 建國빌딩 406호
- ·所屬書藝團體：韓國蘭亭筆會長

〈著者 連絡處 TEL : 734-7310〉

臨書敎室시리즈 ⑱

한글궁체 (基礎)

印刷日 二〇二四年 二月 五日
發行日 二〇二四年 二月 十日

著者　鄭周相

發行處　梨花文化出版社

登錄番號　第三〇〇-二〇一五-九二호
住所　서울特別市 鍾路區 仁寺洞路 一二(三層)
電話　〇二·七三二一·七〇九一~三
FAX　〇二·七二一五·五一五三
홈페이지　www.makebook.net

定價 一〇,〇〇〇원

임서(臨書)의 중요성

이 책은 서예를 正道로 배우고자 하는 사람들을 위하여 「임서(臨書의) 바른 길잡이」 구실을 하려고 엮은 것이다.

임서란, 본보기가 될 글씨를 보고 쓰는 연습방법으로 그림공부에서의 「데생」에 해당된다. 데생의 수련이 부실하고는 사생이 제대로 될 수 없듯이 서예에서도 장차 좋은 작품을 쓰기 위한 바탕을 튼튼히 하기 위해서는 정평이 있는 명법첩(名法帖)들의 임서 수련을 철저히 하지 않으면 안된다. 이미 일가를 이룬 서가들도 법첩의 임서를 게을리 하지 않는 바 그것은 「법고창신(法古創新)」 즉 옛명적을 더듬고 살핌으로서 거기에서 새로움을 빚어내는 자양을 풍부히 얻기 위해서이다. 세상에는 자기자신은 서가로 자처하지만 옳은 심미안(審美眼)을 가진 구안자(具眼者)들의 인정을 받지 못하는 이른바 속류(俗流)의 서가 또한 적지 않은데 그들은 처음부터 향암(鄉暗)의 속된 글씨를 배웠거나 아니면 설령 법첩으로 입문하였더라도 제대로 수련을 쌓지 않은채 제멋에 겨워 자기류로 흐른 사람들이다. 이런점으로 미루어 볼 때 임서의 수련이 서예 연구에 있어 얼마나 큰 비중을 차지하는가를 짐작할 수가 있을 것이다.

임서본의 필요

그러나 법첩들은 거개가 金石에 새겨진 글씨의 탁본(拓本)이기 때문에 육필(肉筆)과는 다를뿐만 아니라 크기도 잘고 또 점획이 이지러진 곳도 이어서 초학자들이 그것을 직접 본보기 글씨로 삼아 공부하기는 매우 어렵다. 그래서 인쇄술이 발달하면서는 그것을 사진으로 확대하고 보필(補筆)·수정하여 초학자용의 교본으로 만들어 내고 있다. 오늘날 우리 주변에 흔한 전대첩(展大帖)이라는 것이 그것인데 이것들은 글자가 지나쳐서 원첩 본디의 기운이 그것인데 이것들은 글자가 크다는 점으로는 초학자에게 있어 다소 도움이 될는지 모르나 보필·수정이 지나쳐서 원첩 본디의 기운(氣韻)과는 거리가 먼, 다듬고 그려진 글씨로 모습이 바뀌고 더러는 보필 그 자체가 잘못되어 오히려 학서자를 오도(誤導)하는 폐단도 없진 않다.

임서 수련을 함에 있어서 가장 이상적인 방도는 선생이(물론 바른 임서력을 가진) 임서하는 것을 곁에서 눈여겨 보고 그 글씨를 체본으로 하여 공부하는 것이라 하겠다. 그러나 누구에게나 그러한 좋은 여건이 마련되는 것이 아니고 보면 그렇지 못한 많은 사람들을 위해서는 육필 체본과 같은 임서본(臨書本)이라도 마땅히 있어야만 되겠다는 생각에서 이 책을 꾸미게 된 것이다.

3

제 나라의 말은 있으되 글이 없음을 안타깝게 여긴 세종대왕이 한글을 창제하였으나 그것이 자라 온 길은 결코 순탄하지는 않았다. 따라서 「글씨」로서의 발달도 더딜 수밖에 없었다. 반포당시의 도안적인 둥근 점과 직선 및 동그라미로만 구성되었던 字體가 板刻을 거치는 동안에 方筆의 점획으로 변하고 筆寫의 필요가 생기면서부터 비로소 서체로서 틀이 잡히기 시작한 것이다. 이 무렵의 필사용구는 물론 모필이었다. 따라서 그 필법 또한 한자의 그것을 원용하여 쓸 수 밖에 없었을 것이다. 그러나, 조선 중엽까지는 정음 자체가 일반에게 별로 쓰이지 않았기 때문에 서사체로서의 발달은 그야말로 소걸음이었던 것이, 조선 중기 이후부터 일반에 보급이 되기 시작하고, 특히 궁중 內殿에서는 문안편지, 일기, 典籍의 謄書 등 국문의 사용이 활발하였다. 이에 따라 서사가 생활화되고 전담의 尙宮들이 이어 그들에 의해서 궁중의 서체가 형성되어 갔다. 이것이 이른바 宮體이다. 예술적인 의도나 서예술의 이론의 바탕에서 연구된 것은 아니지만 많이 쓰는 동안에 갈리고 닦이고 다듬어져 整齊하고 端雅한 해서(정자)체가 이루어졌다. 그리고 다시 제약된 시간 내에서의 서사(글월과 답장)의 필요에서 초서라 할 수 있는 連綿의 서체도 생겨 났다. 반포 이후 二○○여년 후에야 싹이 터서 一○○여년 간에 완성에 가까운 꽃을 피운 것이다. 정음의 수난으로 초기의 공백기가 있었음을 감안한다면 궁체의 生成은 오히려 단기간의 놀라운 발달이었다고 할 수 있겠다.

한자의 구조에 비하면 한글은 확실히 단조로운 글자이다. 글자의 구조가 단조롭기 때문에 한자 서예와 같은 다양한 書美의 요소를 지니지는 못하였지만 한자의 구성적 특질을 잘 살려 그러한 아름다움을 빚어 내었다는 것은 실로 놀랍다 아니할 수 없다.

그런데 한글 글씨의 고전들은 거의가 필자가 전하여지지 않는다. 그것은 아마도 여성천시의 봉건 사회에서 주로 여성의 손에서 이루어진 實用書였기 때문이 아닌가 한다. 광복과 더불어 궁체를 바탕으로 한 한글 서예의 연구가 활발하여짐과 아울러 다른 한편으로는 「월인천강지곡」, 「용비어천가」 등 판본을 바탕으로 한 이른바 「판본체(板本體)」라는 것과 한자의 전서체를 본뜬 전서풍의 새로운 시도 등 점차 서예로서의 다양한 면모가 갖추어져 가고 있다.

한글 글자는 모음 자모의 구성이 단조롭고 자음 자모도 형태가 비슷한 것끼리 몇 가지의 무리로 대별된다. 따라서 글자 모양을 아름답게 꾸미기가 어려운 문자라고 볼 수 있다. 그럼에도 오늘날 우리가 볼 수 있는 궁체는 매우 아름답다. 그것은 한자와는 다른 선질을 빚어 내어 그 소재에 어울리는 보기 좋은 글자 모양을 꾸미려는 선인들의 미를 추구한 의지의 소산인 것이다.

따라서 한글 궁체를 익히는 데 있어서는 특히 선질의 특질에 유의하여 필법을 터득하도록 힘써야 할 것이며 結構 한 글자의 짜임이 단조롭기 때문에 점획의 형태가 조금만 달라져도 조화가 깨트려진다는 것을 늘 염두에 두고 수련하여야 할 것이다.

4

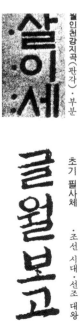

정 자 편

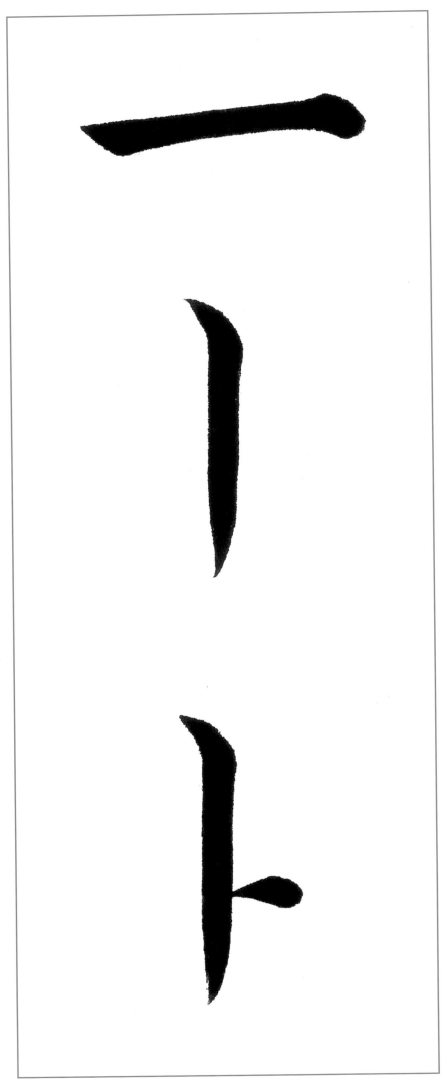

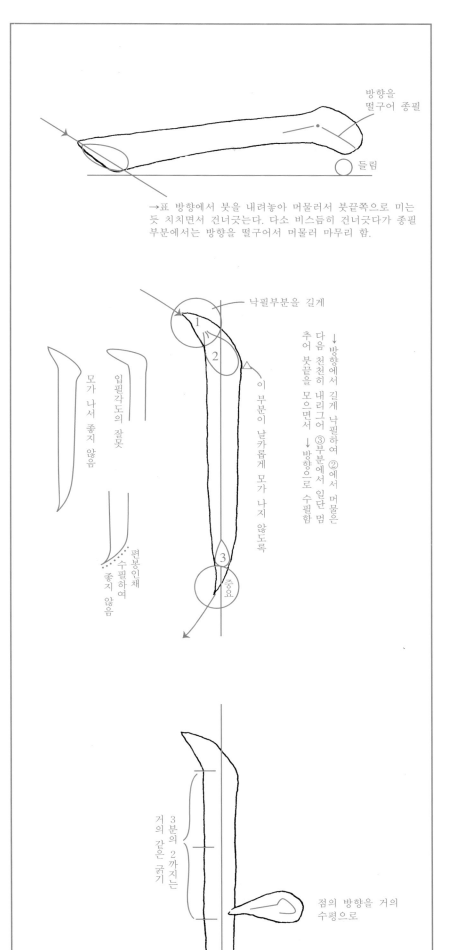

방향을
떨구어 종필

들림

→표 방향에서 붓을 내려놓아 머물러서 붓끝쪽으로 미는
듯 치치면서 건너긋는다. 다소 비스듬히 건너긋다가 종필
부분에서는 방향을 떨구어서 머물러 마무리 함.

낙필부분을 길게

1

2

다음 천천히 내리그어 ③부분에서 일단 멈
추어 붓끝을 모으면서 →방향으로 수필함

↓방향에서 길게 낙필하여 ②에서 머물은

이 부분이 날카롭게 모가 나지 않도록

모가 나서 좋지 않음

입필각도의 잘못

편봉인채 수필하여 좋지 않음

3

중요

3분의 2까지는 거의 같은 굵기

점의 방향을 거의 수평으로

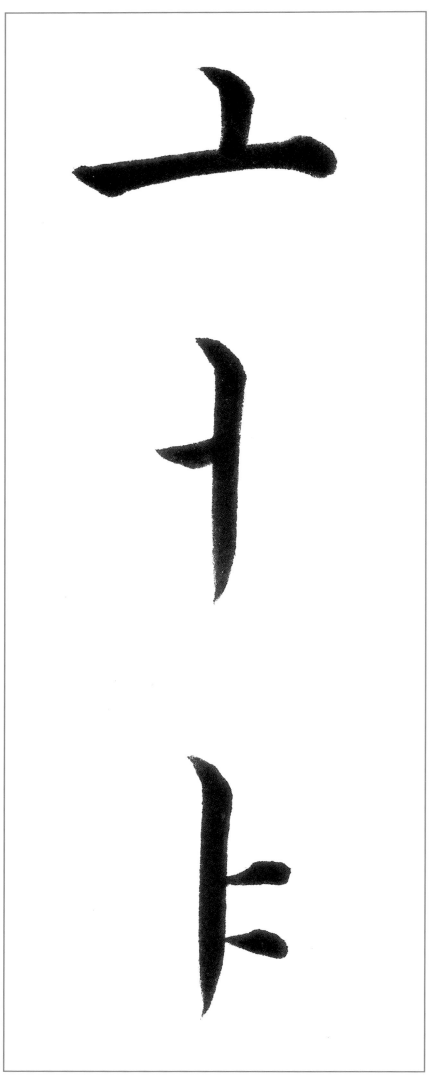

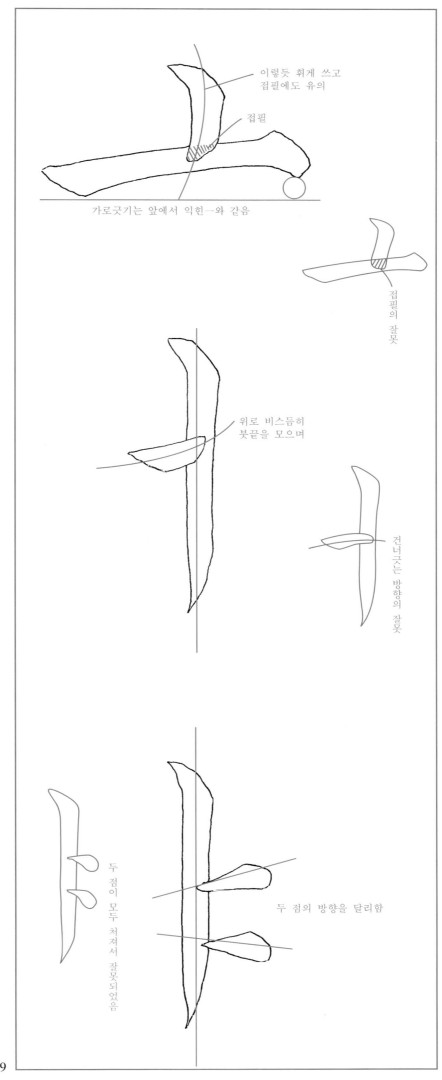

이렇듯 휘게 쓰고
접필에도 유의

접필

가로긋기는 앞에서 익힌ㅡ와 같음

접필의 잘못

위로 비스듬히
붓끝을 모으며

건너긋는 방향의 잘못

두 점이 모두 처져서 잘못되었음

두 점의 방향을 달리함

9

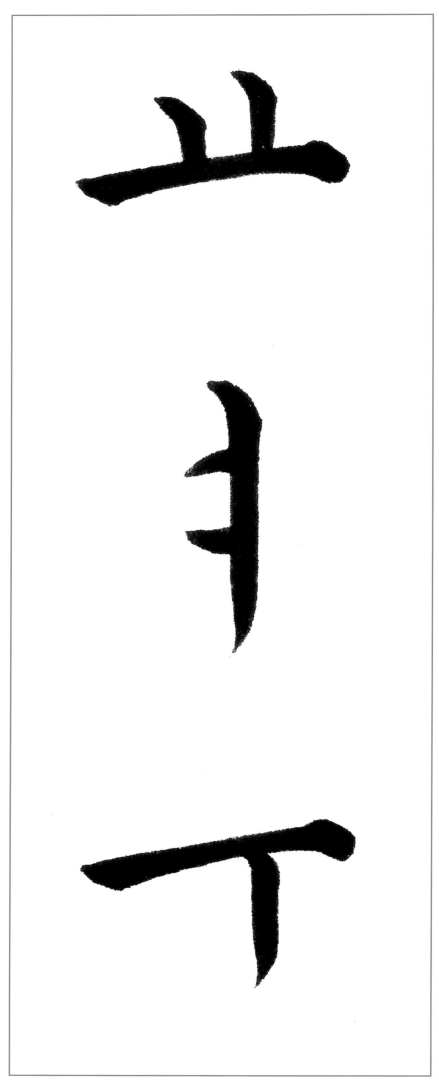

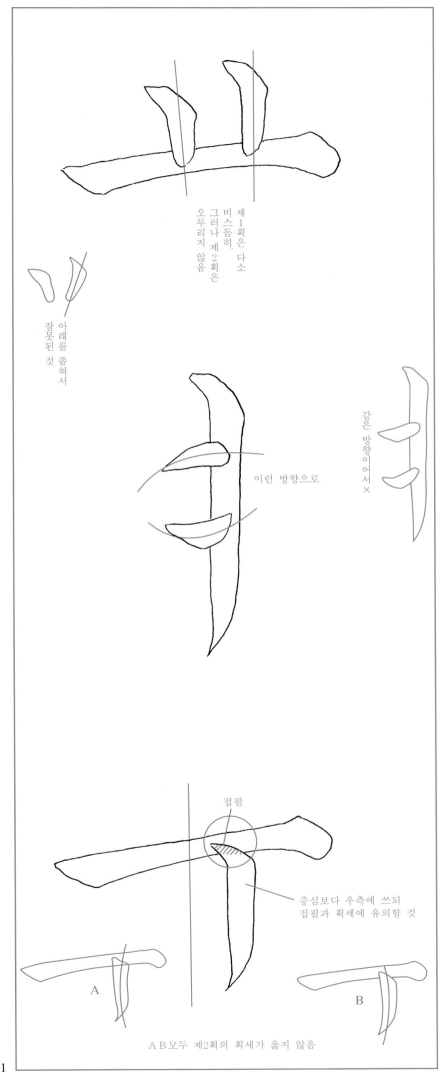

제1획은 다소
비스듬히
그러나 제2획은
오무리지 않음

잘못된 것

아래를 좁혀서

같은 방향이어서 ×

이런 방향으로

접필

중심보다 우측에 쓰되
접필과 획세에 유의할 것

A

B

AB모두 제2획의 획세가 옳지 않음

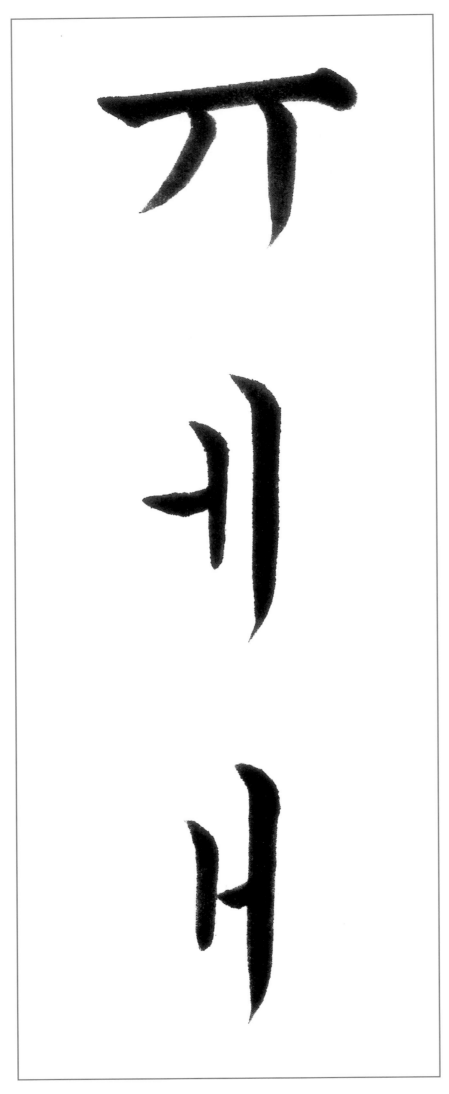

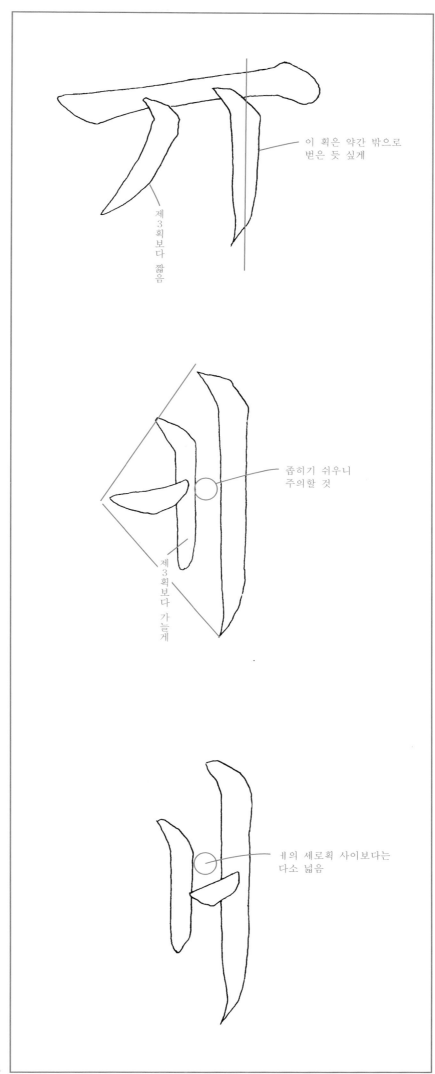

이 획은 약간 밖으로
벋은 듯 싶게

제3획보다 짧음

좁히기 쉬우니
주의할 것

제3획보다 가늘게

ㅔ의 세로획 사이보다는
다소 넓음

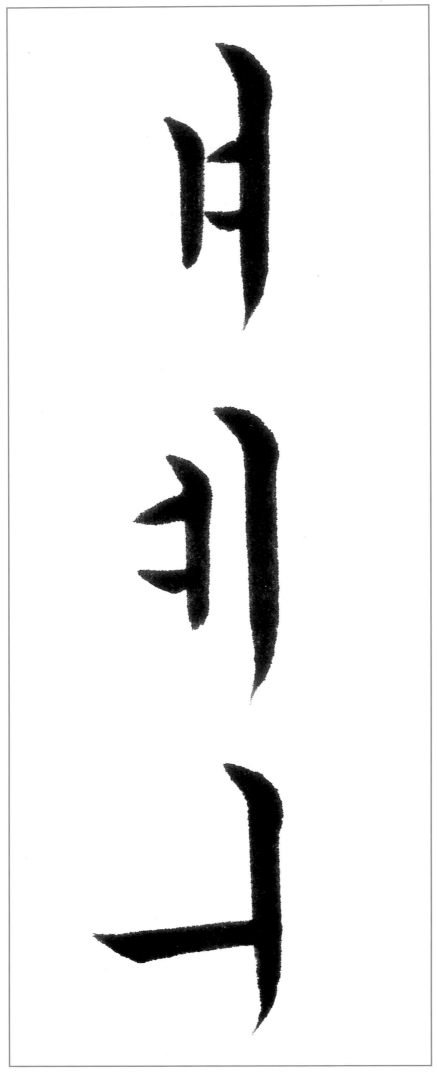

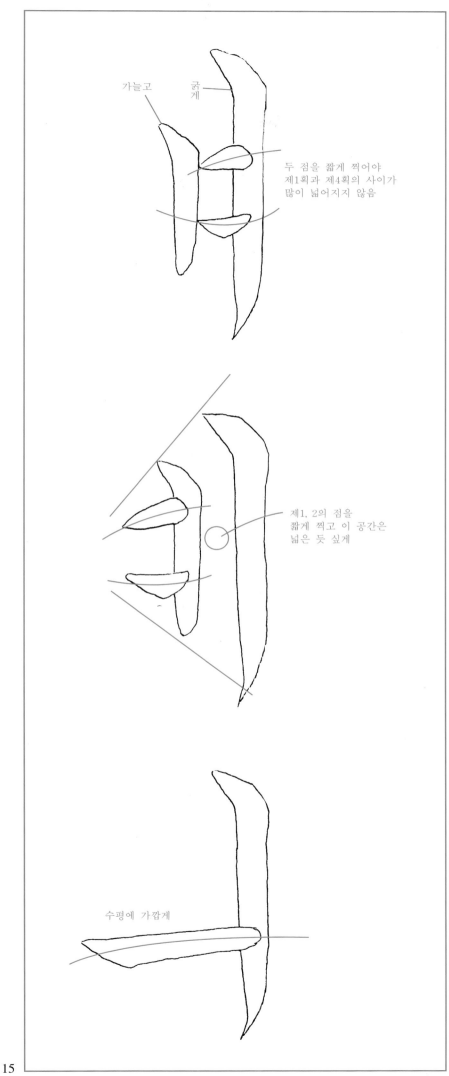

가늘고　굵게

두 점을 짧게 찍어야
제1획과 제4획의 사이가
많이 넓어지지 않음

제1, 2의 점을
짧게 찍고 이 공간은
넓은 듯 싶게

수평에 가깝게

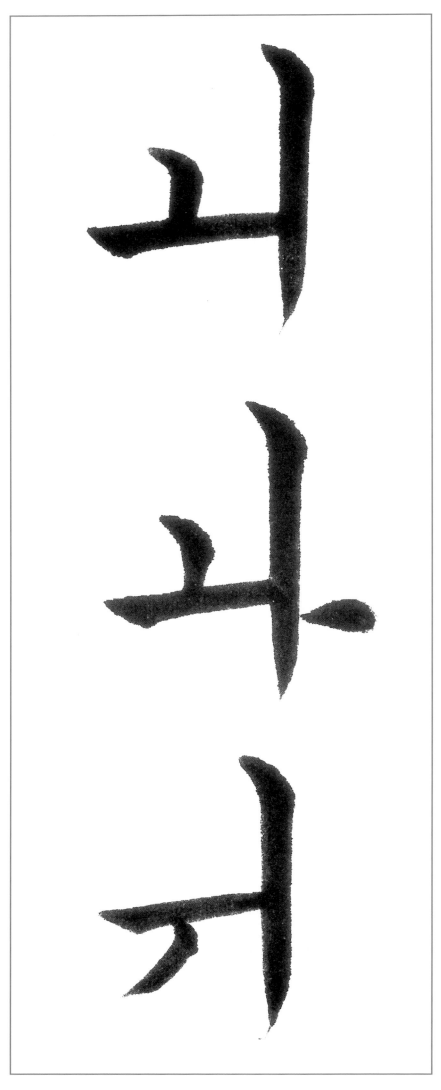

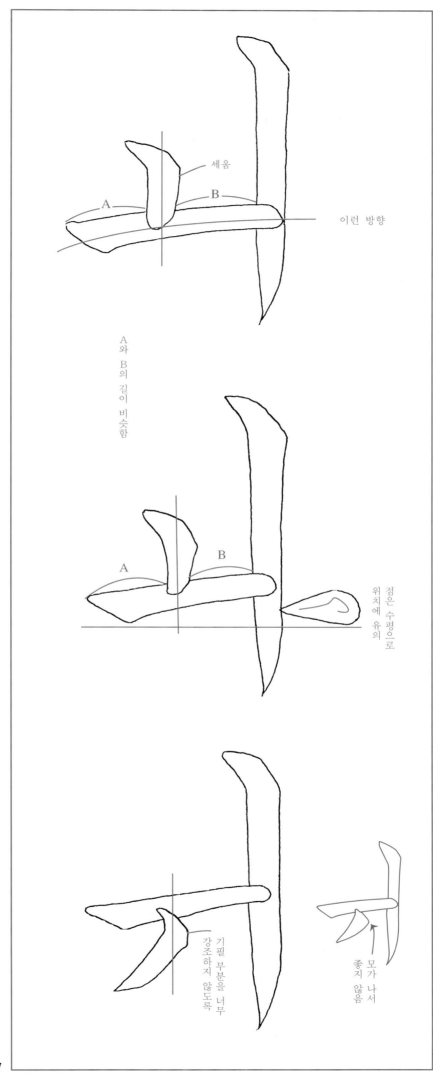

세움

이런 방향

A와 B의 길이 비슷함

점은 수평으로 위치에 유의

기필 부분을 너무 강조하지 않도록

모가 나서 좋지 않음

17

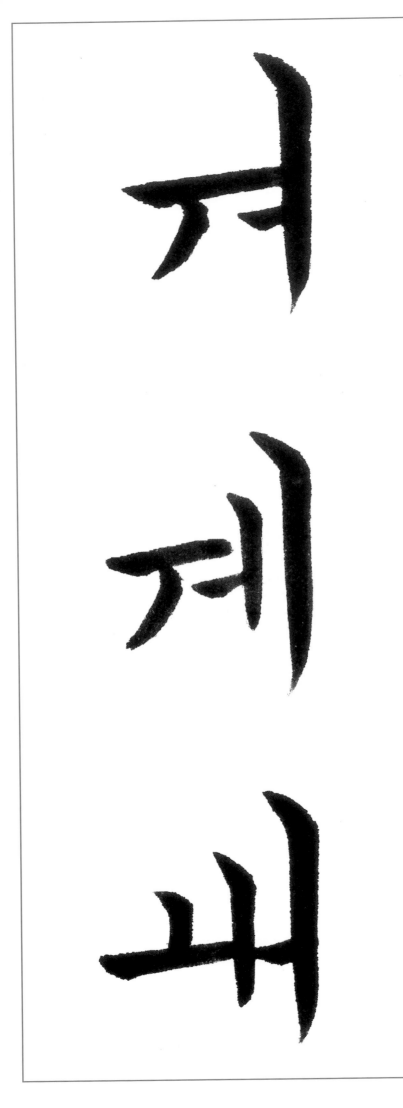

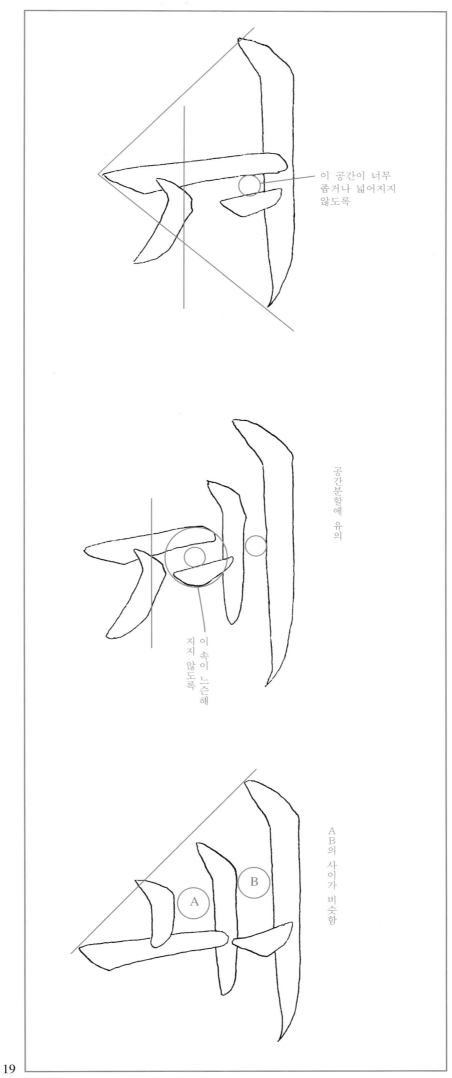

이 공간이 너무
좁거나 넓어지지
않도록

공간분할에 유의

이 속이 느슨해
지지 않도록

AB의 사이가 비슷함

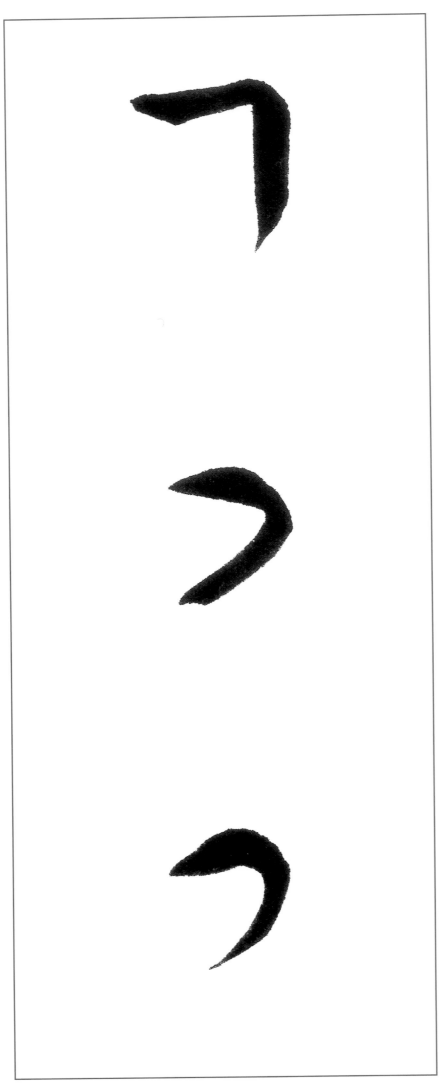

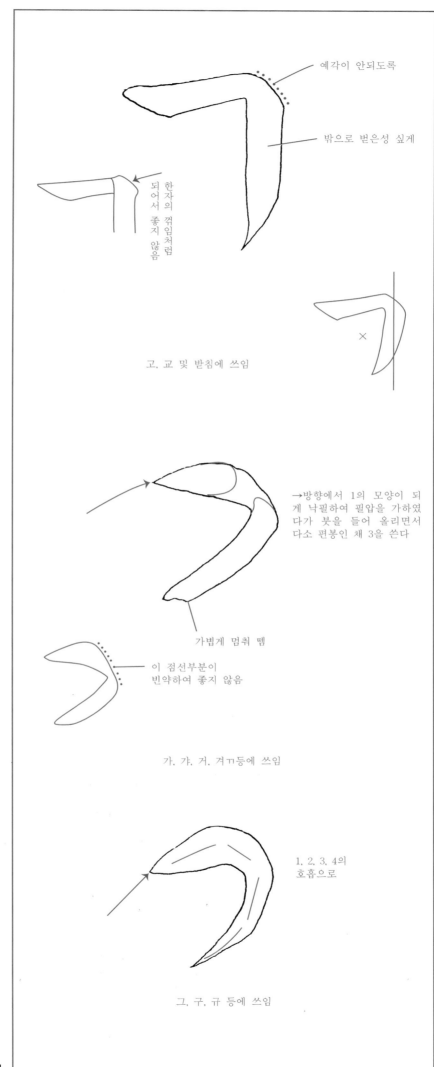

예각이 안되도록

밖으로 벋은성 싶게

한자의 꺾임처럼 되어서 좋지 않음

고. 교 및 받침에 쓰임

→방향에서 1의 모양이 되게 낙필하여 필압을 가하였다가 붓을 들어 올리면서 다소 편봉인 채 3을 쓴다

가볍게 멈춰 뗌

이 점선부분이 빈약하여 좋지 않음

가. 갸. 거. 겨ㄲ등에 쓰임

1. 2. 3. 4의 호흡으로

그. 구. 규 등에 쓰임

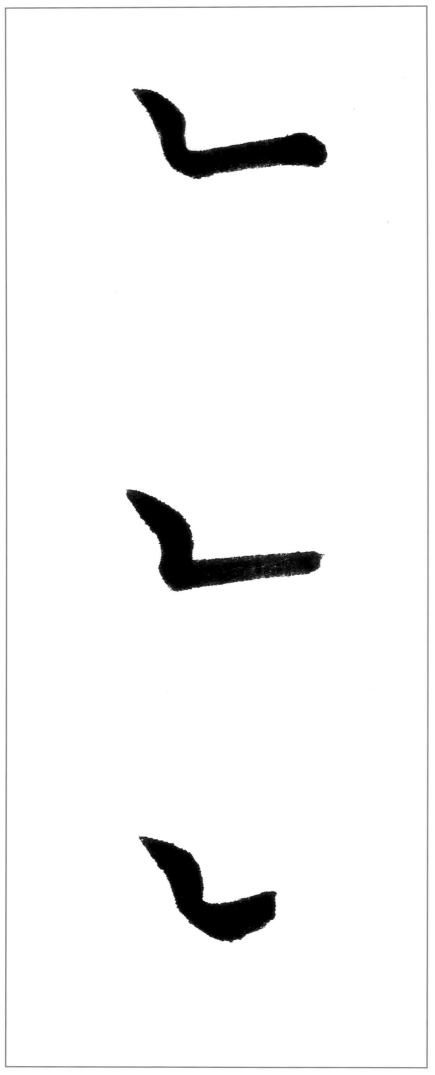

※골서(骨書)의 굵은 부분은 필압(붓을 눌러힘줌)을
 주는 표시임

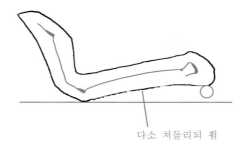

다소 쳐들리되 휨

노, 뇨, 누, 뉴 등에 쓰임

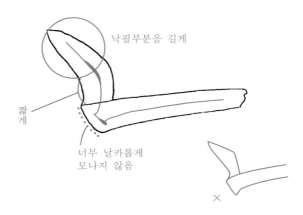

낙필부분을 길게

짧게

너무 날카롭게
모나지 않음

니, 나, 냐, 내 등에 쓰임

※골서(骨書)의 굵은 부분은 필압(붓을 눌러힘줌)을
 주는 표시임

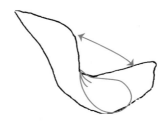

너, 녀 등에 쓰임

23

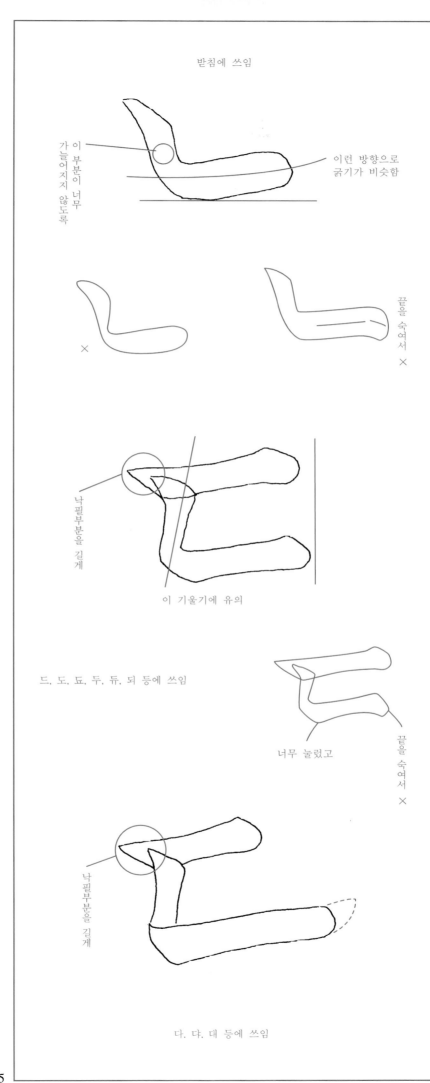

받침에 쓰임

가늘어지지 않도록
이 부분이 너무

이런 방향으로
굵기가 비슷함

끝을 숙여서 ×

×

낙필부분을 길게

이 기울기에 유의

드, 도, 됴, 두, 듀, 되 등에 쓰임

너무 눌렸고

끝을 숙여서 ×

낙필부분을 길게

다. 댜. 대 등에 쓰임

26

기필부분을 길게

기울임

대 에 쓰임

기필부분을 길게

더, 뎌 등에 쓰임

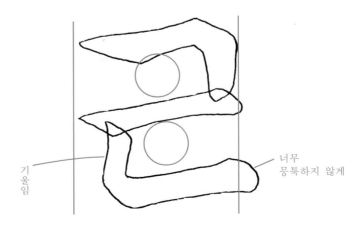

기울임

너무
뭉툭하지 않게

르, 로, 료 등에 쓰임

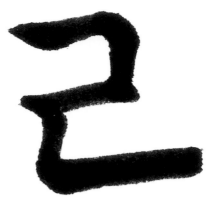

ㄹ

ㄹ

ㄹ

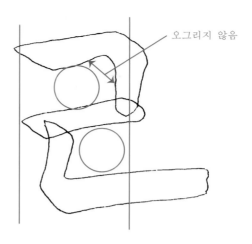

오그리지 않음

라, 랴 등에 쓰임

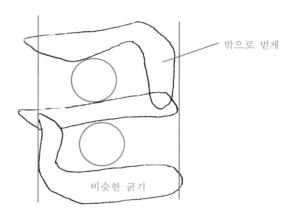

밖으로 벌게

비슷한 굵기

루, 류 및 받침 등에 쓰임

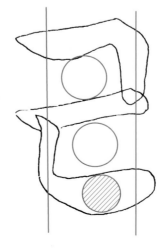

러, 려 및 받침 등에 쓰임

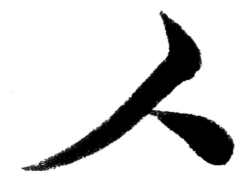

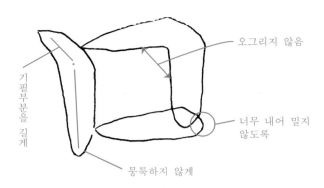

오그리지 않음

기필부분을 길게

너무 내어 밀지 않도록

뭉툭하지 않게

마. 매. 모. 무 및 받침 등에 쓰임

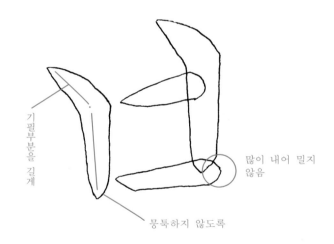

기필부분을 길게

많이 내어 밀지 않음

뭉툭하지 않도록

바. 배. 보. 부 및 받침 등에 쓰임

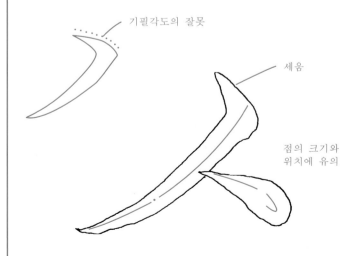

기필각도의 잘못

세움

점의 크기와 위치에 유의

시. 사. 새 등에 쓰임

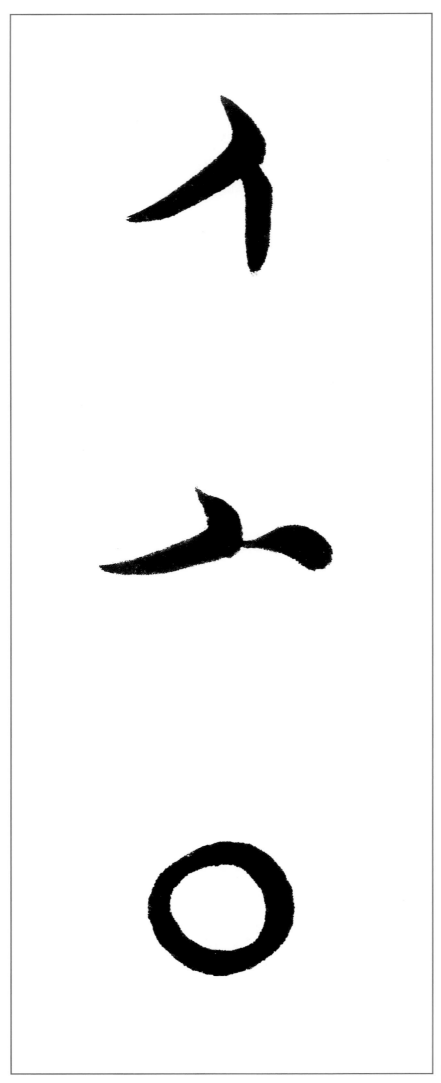

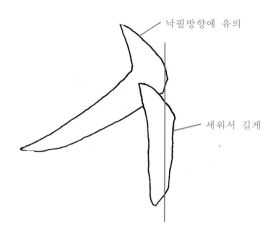

낙필방향에 유의

세워서 길게

서, 셔 등에 쓰임

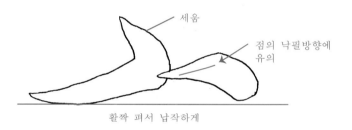

세움

점의 낙필방향에
유의

활짝 펴서 납작하게

소, 쇼, 수, 슈 등에 쓰임

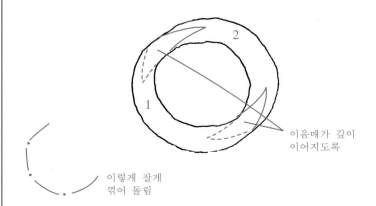

2

1

이음매가 깊이
이어지도록

이렇게 잘게
꺾어 돌림

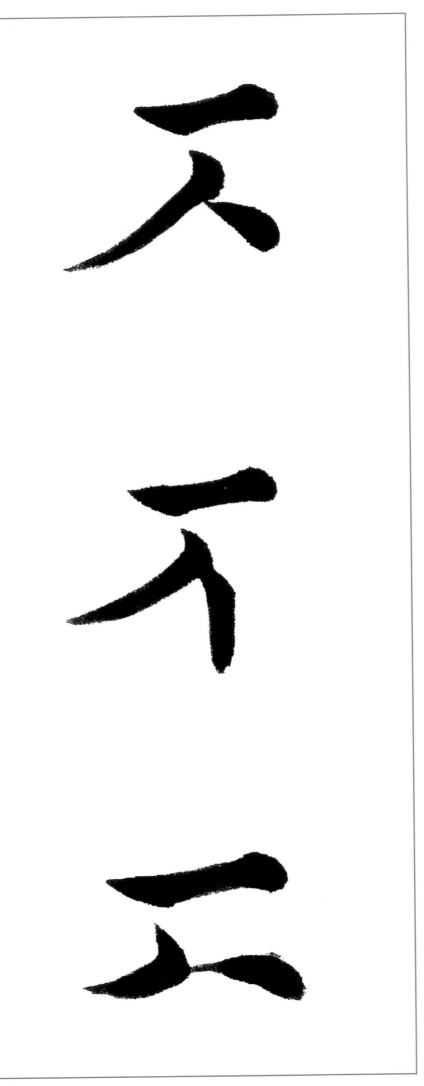

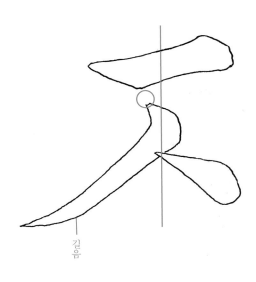

길음

지, 자, 재 등에 쓰임

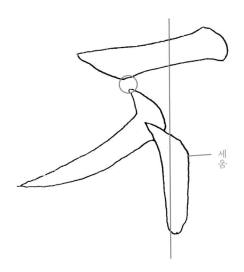

세움

저, 져 등에 쓰임

짧음

활짝 펴서 납작하게

조, 주 등에 쓰임

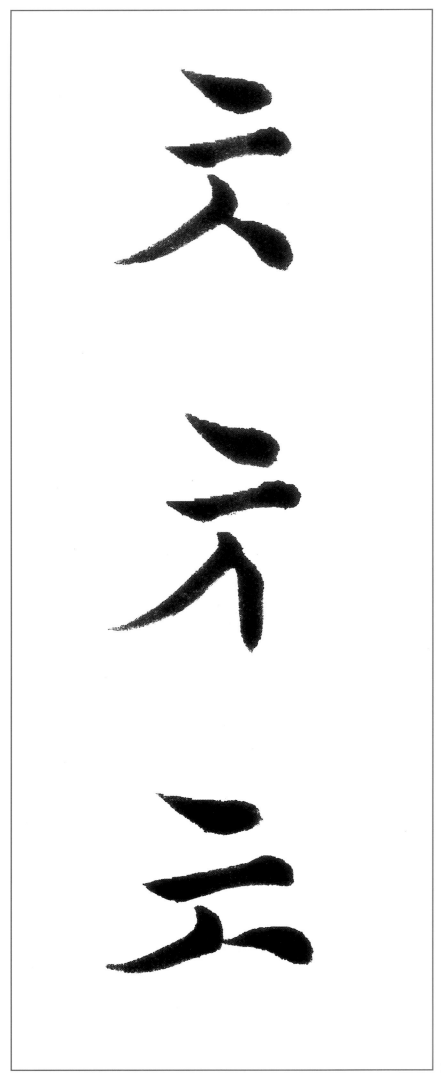

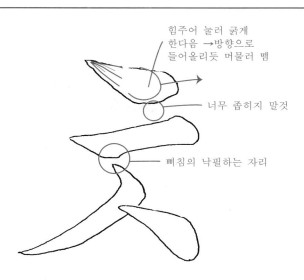

힘주어 눌러 굵게
한다음 →방향으로
들어올리듯 머물러 뗌

너무 좁히지 말것

삐침의 낙필하는 자리

※ ㅊ의 머리점은 대담하게 크게 씀

치, 사, 채 등에 쓰임

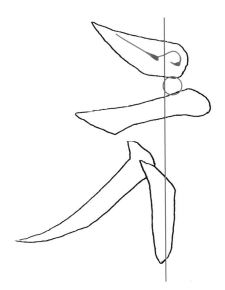

처, 쳐 등에 쓰임

비교적 넓게 띄움

펴서 납작하게

초, 쵸, 추, 츄 등에 쓰임

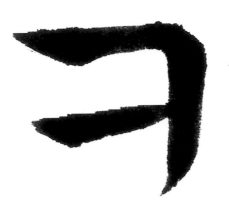

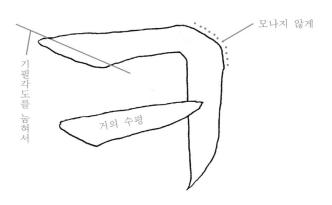

기필각도를 눕혀서

모나지 않게

거의 수평

코, 크 받침 등에 쓰임

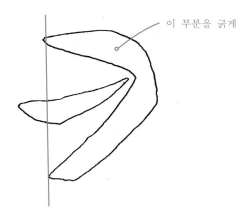

이 부분을 굵게

카, 키 등에 쓰임

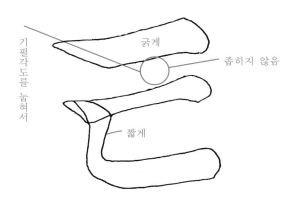

기필각도를 눕혀서

굵게

좁히지 않음

짧게

토, 투 및 받침 등에 쓰임

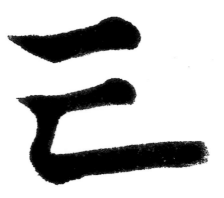

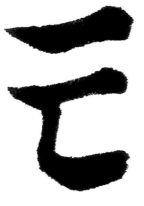

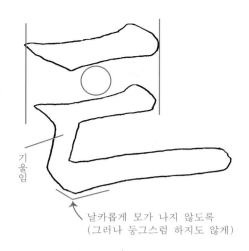

기울임

날카롭게 모가 나지 않도록
(그러나 둥그스럼 하지도 않게)

타, 탸 등에 쓰임

※ 트의 제 2 획은 1 획보다 다소 짧게
그리고 1、 2 획 사이를 많이 띄움

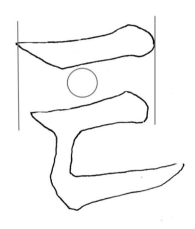

태에 쓰임

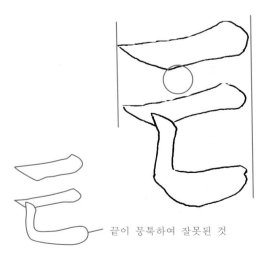

끝이 뭉툭하여 잘못된 것

터, 텨 및 받침 등에 쓰임

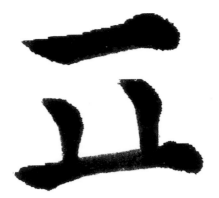
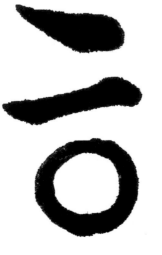

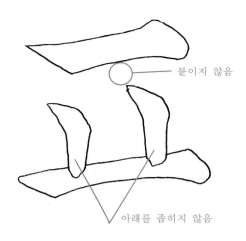

붙이지 않음

아래를 좁히지 않음

포, 푸 등에 쓰임

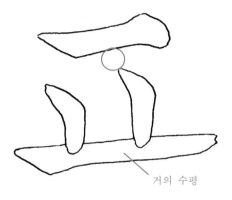

거의 수평

파, 패 등에 쓰임

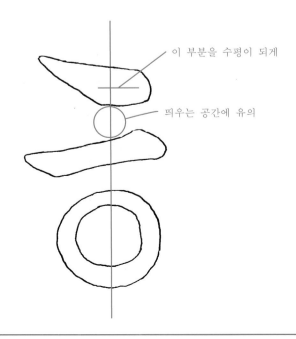

이 부분을 수평이 되게

띄우는 공간에 유의

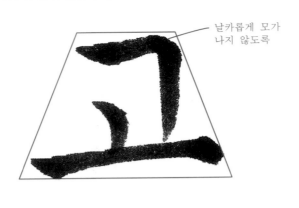

날카롭게 모가
나지 않도록

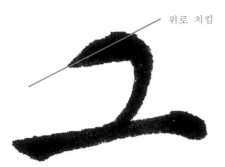

위로 치킴

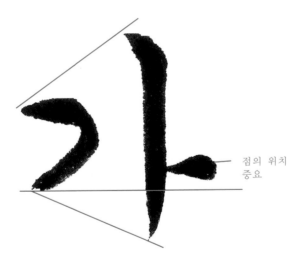

점의 위치
중요

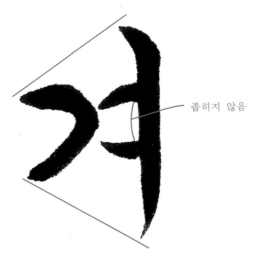

좁히지 않음

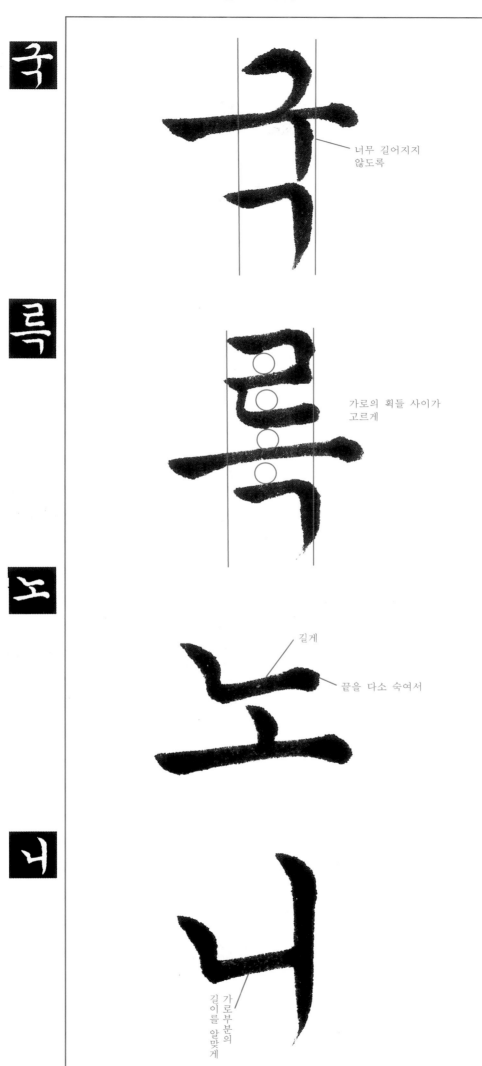

국

륵

ㅗ

ㄴ

너무 길어지지
않도록

가로의 획들 사이가
고르게

길게

끝을 다소 숙여서

가로부분의
길이를 알맞게

여 — 동떨어지지 않도록

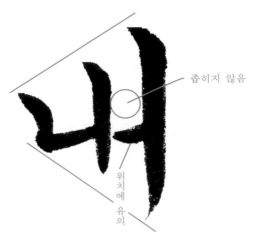

좁히지 않음

위치에 유의

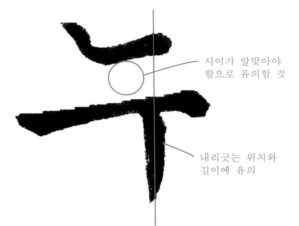

사이가 알맞아야
함으로 유의할 것

내리긋는 위치와
길이에 유의

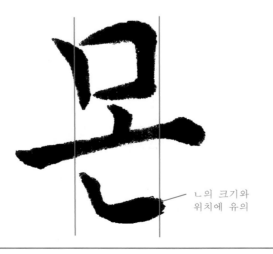

ㄴ의 크기와
위치에 유의

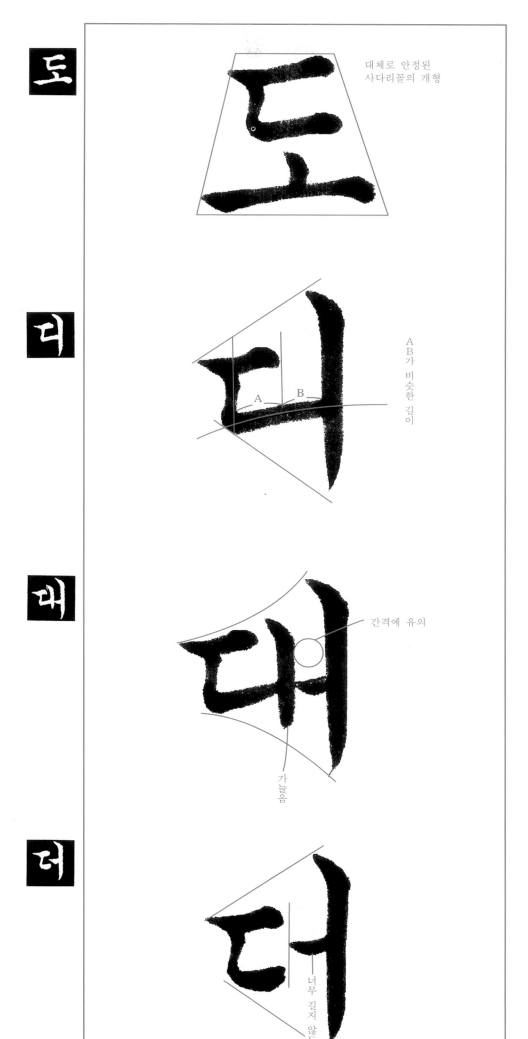

도

리

띠

더

대체로 안정된
사다리꼴의 개형

AB가 비슷한 길이

간격에 유의

가늘음

너무 길지 않도록

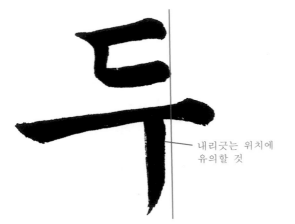

내리긋는 위치에
유의할 것

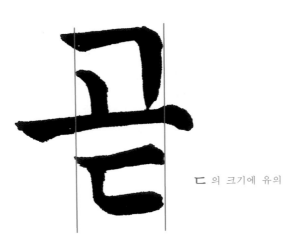

ㄷ의 크기에 유의

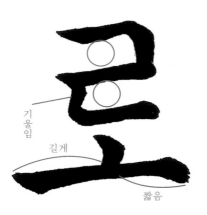

기울임

길게

짧음

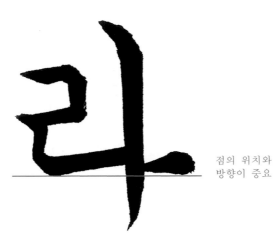

점의 위치와
방향이 중요

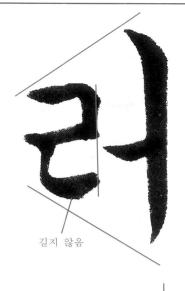

길지 않음

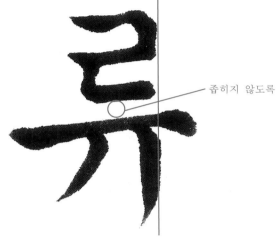

좁히지 않도록

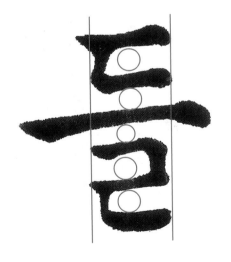

사이를 고르게

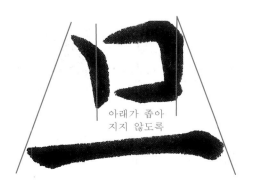

아래가 좁아
지지 않도록

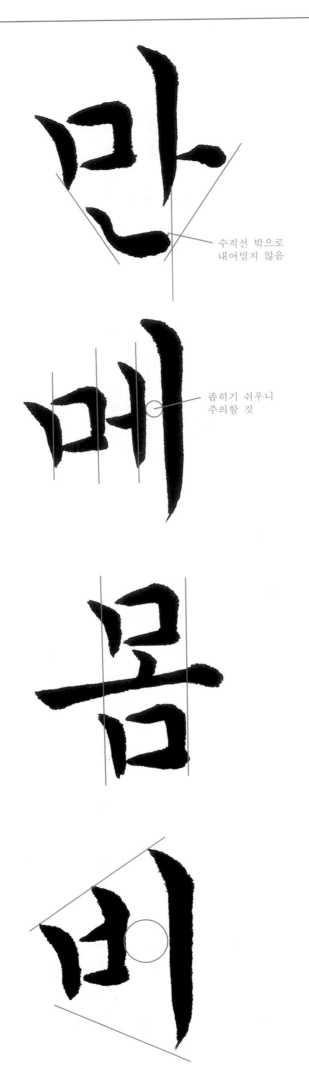

수직선 밖으로
내어밀지 않음

좁히기 쉬우니
주의할 것

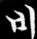

브

부

급

시

너무 옥지 않게

아래를 좁히지
않음

점의 위치와
크기에 유의

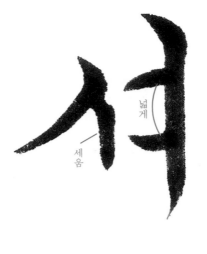

넓게
세움

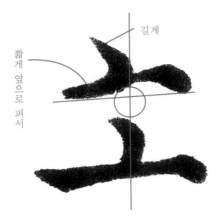

길게
짧게 옆으로 펴서

ㅅ을 납작하게

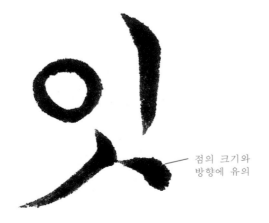

점의 크기와
방향에 유의

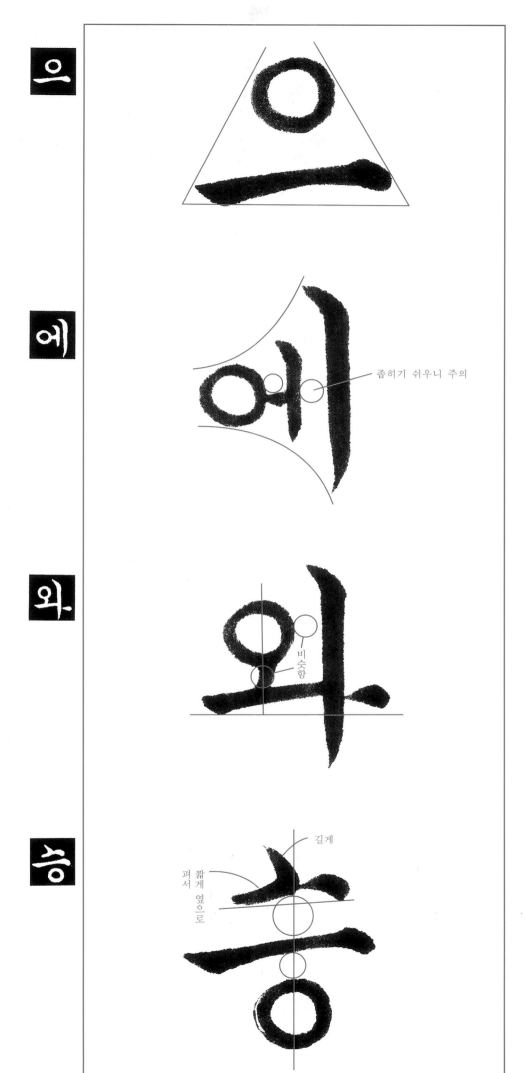

으

에

와

응

좁히기 쉬우니 주의

비슷함

길게

펴서 짧게 옆으로

53

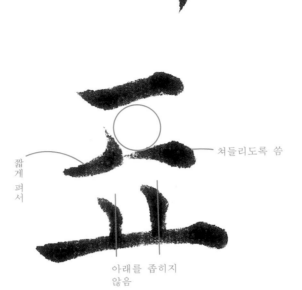

처들리도록 씀

짧게 펴서

아래를 좁히지 않음

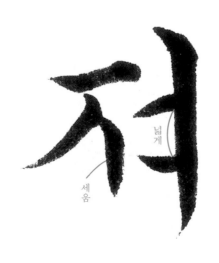

넓게

세움

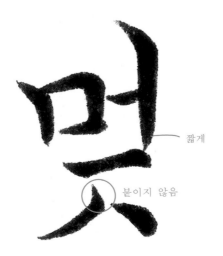

짧게

붙이지 않음

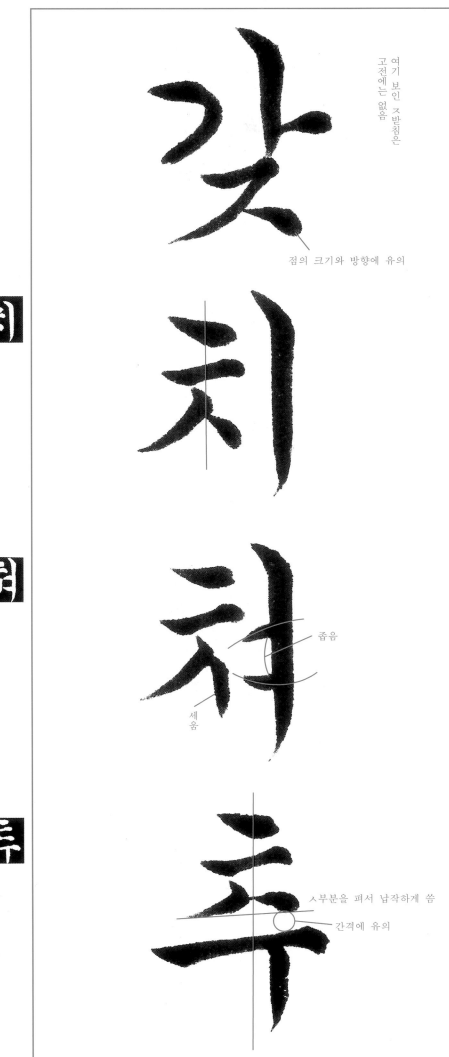

치

쳐

추

여기 보인 ㅈ받침은 고전에는 없음

점의 크기와 방향에 유의

좁음

세움

ㅅ부분을 펴서 납작하게 씀

간격에 유의

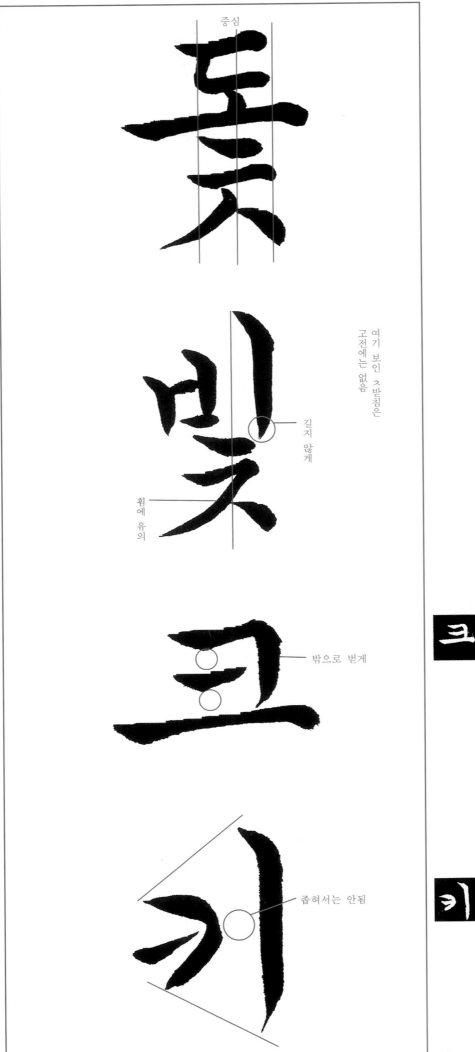

중심

여기 보인 첫 받침은
고전에는 없음

길지 않게

힘에 유의

밖으로 벋게

좁혀서는 안됨

크

키

56

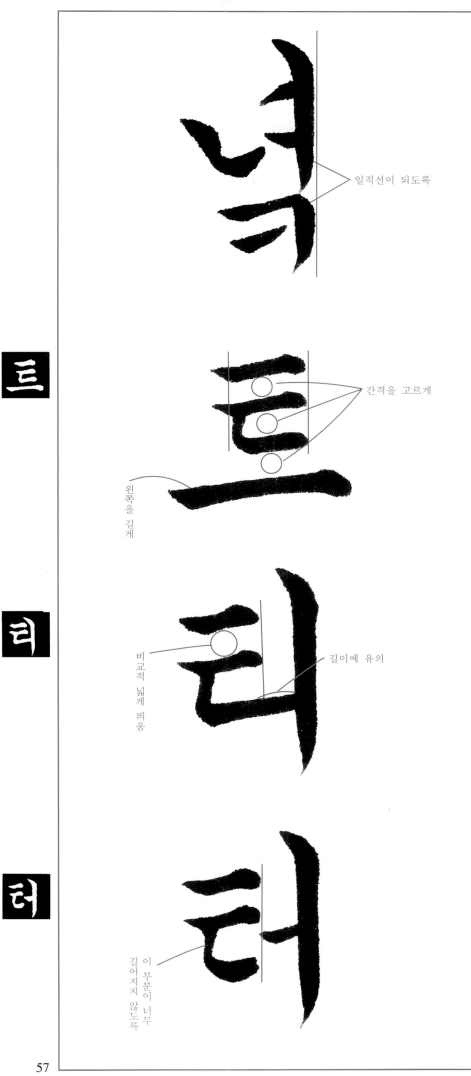

넉

트

티

터

일직선이 되도록

간격을 고르게

왼쪽을 길게

비교적 넓게 띄움

길이에 유의

이 부분이 너무 길어지지 않도록

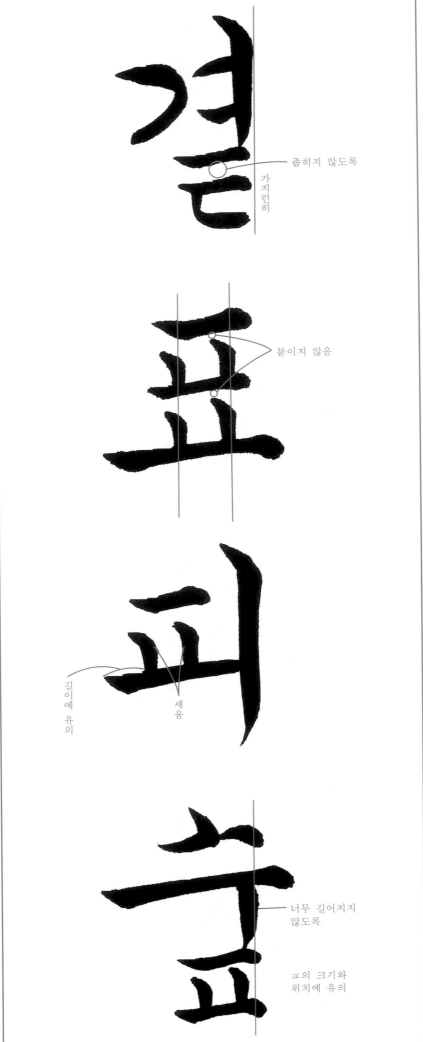

줍히지 않도록

가지런히

붙이지 않음

길이에 유의

세움

너무 길어지지
않도록

표의 크기와
위치에 유의

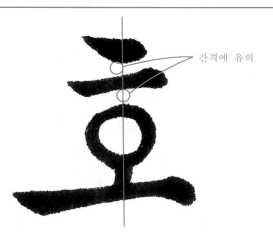

간격에 유의

하

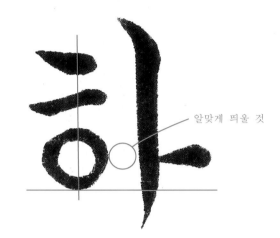

알맞게 띄울 것

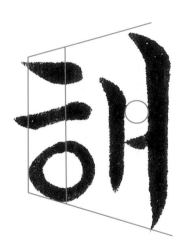

중심을 맞출 것

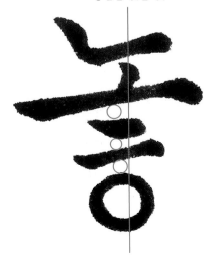

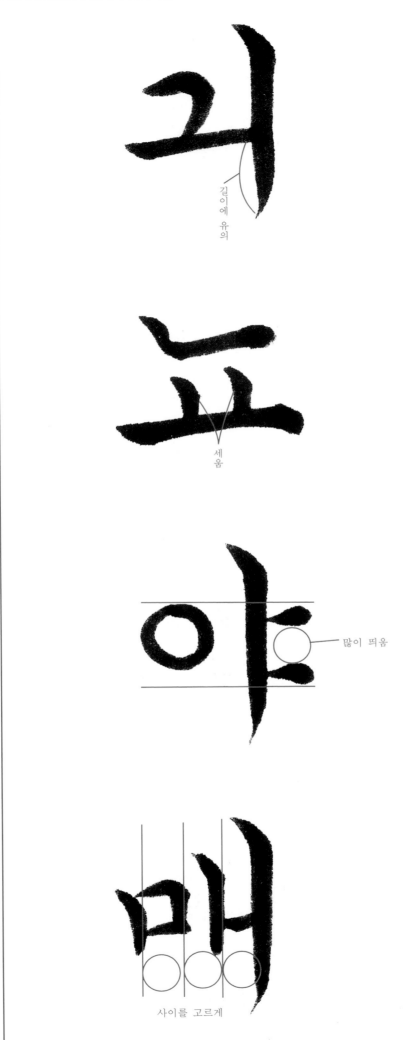

길이에 유의

세움

많이 띄움

사이를 고르게

거
꾜
야
매

강

별

종

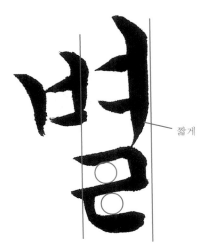

짧게

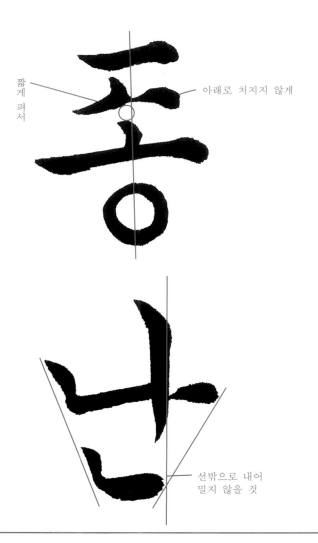

짧게
펴서

아래로 처지지 않게

선밖으로 내어
밑지 않을 것

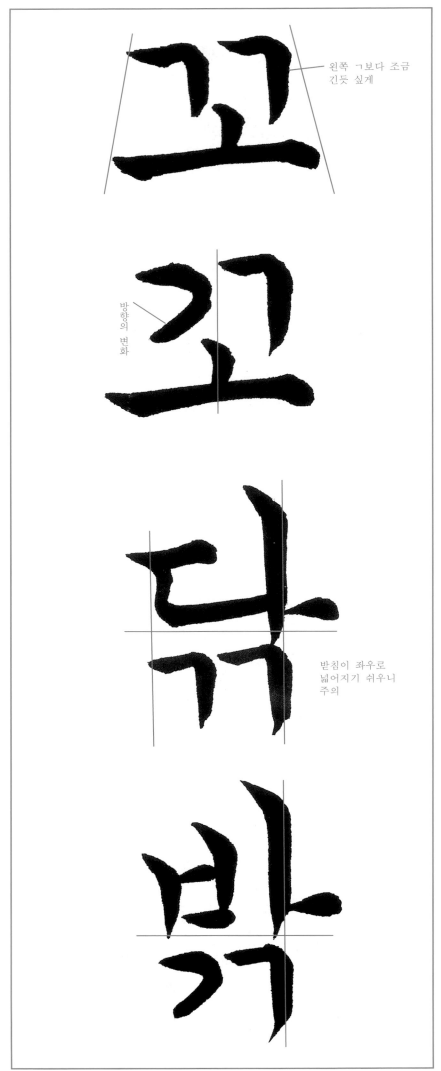

왼쪽 ㄱ보다 조금
긴듯 싶게

방향의 변화

받침이 좌우로
넓어지기 쉬우니
주의

왼쪽 ㄱ보다 조금
긴듯 싶게

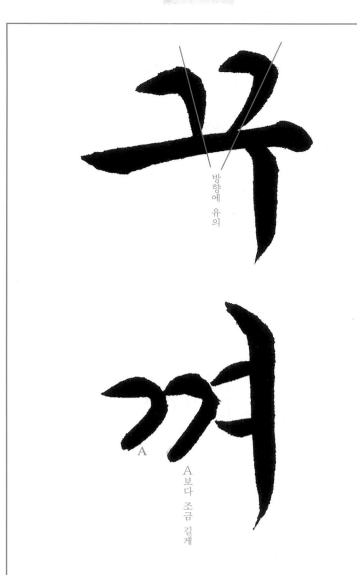

방향에 유의

A

A보다 조금 길게

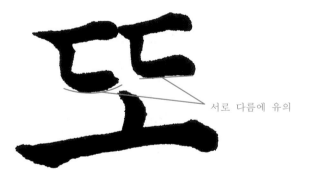

서로 다름에 유의

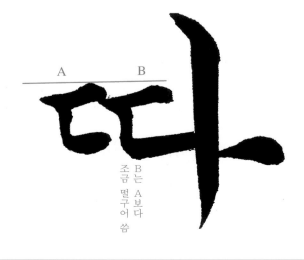

A B

B는 A보다 조금 떨구어 씀

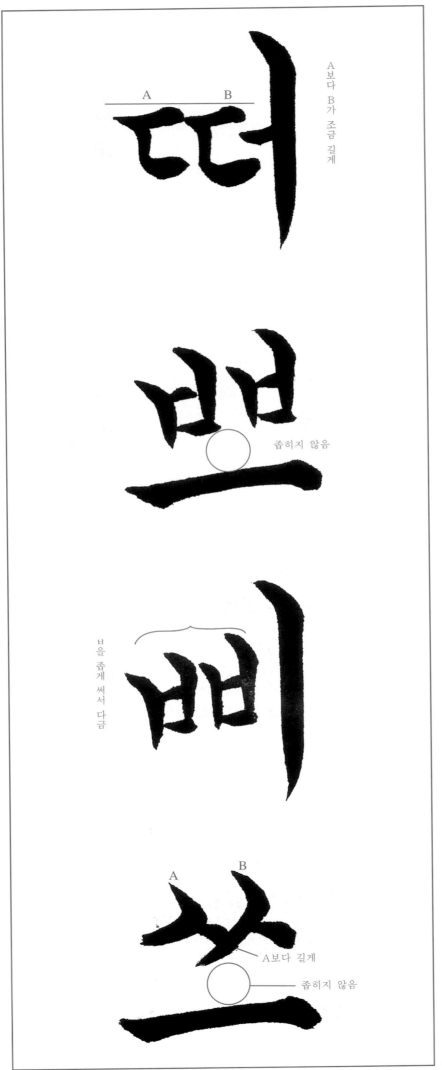

A 보다 B가 조금 길게

좁히지 않음

ㅂ을 좁게 써서 다금

A보다 길게

좁히지 않음

64

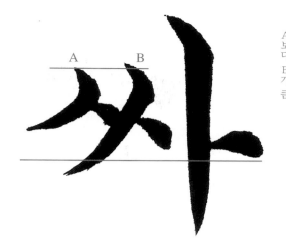

A 보다 B가 큼

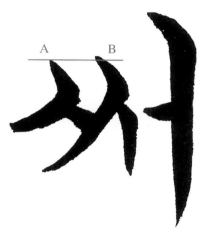

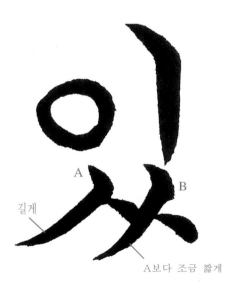

길게

A보다 조금 짧게

다그어 씀

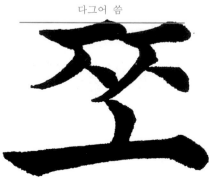

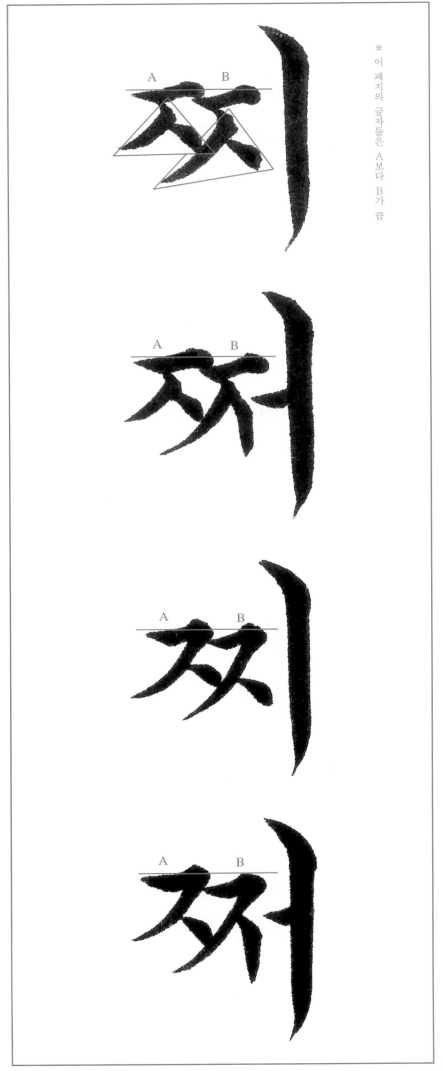

A B

B가 조금 큰편

쭈넜없부럼

※ 합성자모의 받침들은 좌우를 다 그어 써야 함.

ㅂ을 조금 기울임

67

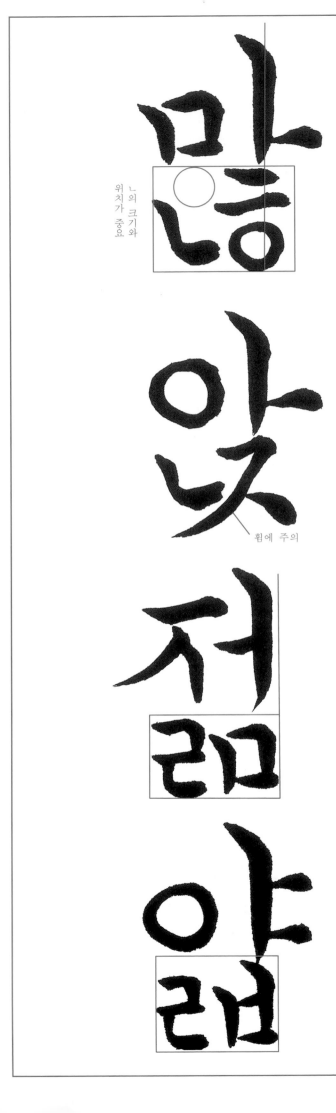

ㄴ의 크기와
위치가 중요

휨에 주의

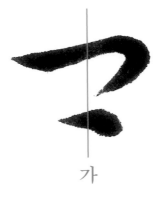

가

다

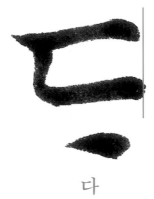

※ 아래아 점의 방향과 위치에 유의하여 쓸 것

바

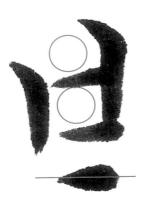

사이를 고르게

라

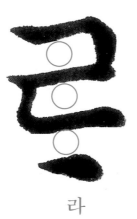

길지않게

눕혀서 찍음

나

점의 방향을 눕힘

하

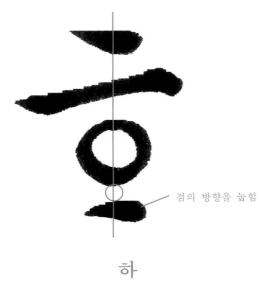

점의 위치에 유의

길게

자

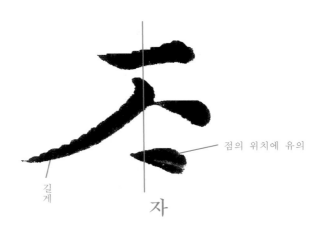

이 길이에 유의

내

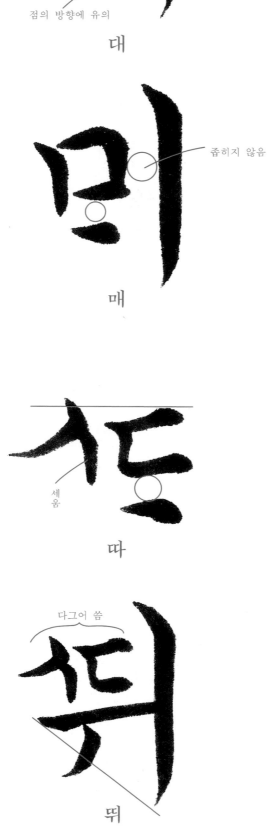

점의 방향에 유의

대

좁히지 않음

매

세움

따

다그어 씀

뛰

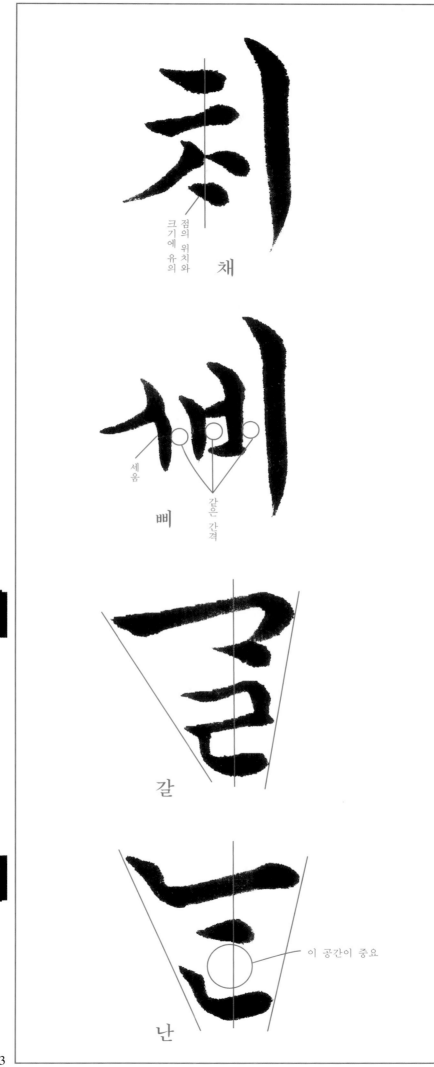

채

점의 위치와 크기에 유의

삐

세움

같은 간격

갈

글

이 공간이 중요

난

는

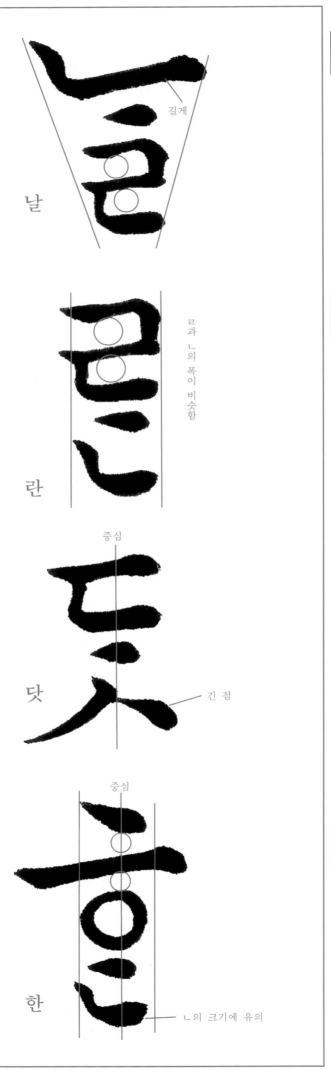

날

길게

란

르과 ㄴ의 폭이 비슷함

닷

중심

긴 점

한

중심

ㄴ의 크기에 유의

늘

란

듯

한

싱

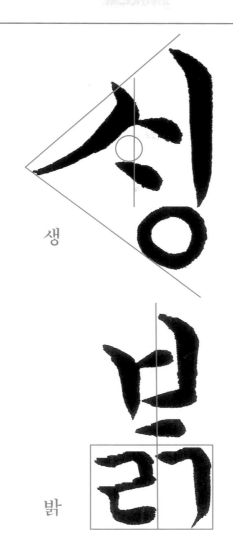

생

밝

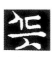

붉

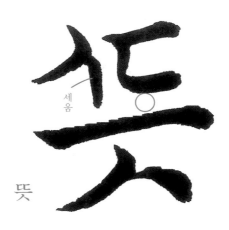

세움

뜻

뜻

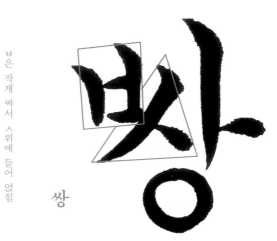

ㅂ은 작게 써서 ㅅ위에 들어 없힘

쌍

「옥원듕회연」(장서각 소장본) 권지뉵(필자미상)

하여곰신낭의친영으로슈이반환허쇼셔허고각

뻘니공의말솜을바쳐금일의스식의바려믈

다버니심두의경황이몽일의도문허야 챵

샤표허더니귀향슬위고고의남익시라허니불

승형심이라만일믈시면파뎌허친긔젼

고필연이면누쳐의강넘으시리으가니공이두로
노외오느소공오몰빗이업시디밧로이어잇기스를히
너겨썰처고이에느러소바로향으너공공이소공이
순달으여발느르를가두려숩히겨시라으을흘뿐
으로바여문져동으고비로시느드러와민스를

흘 림 편

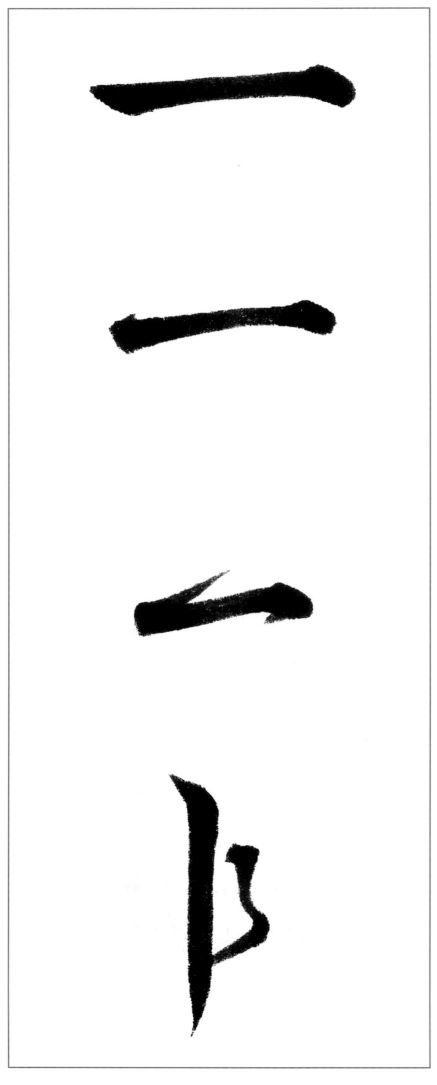

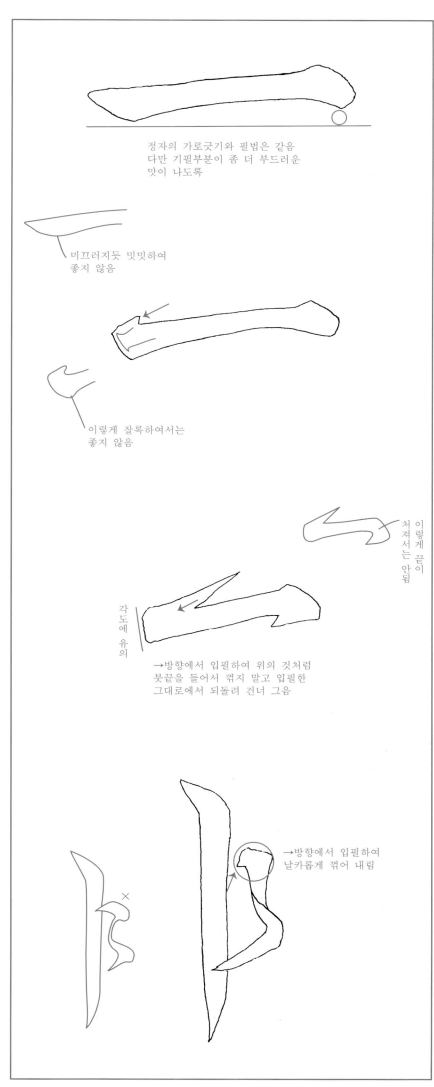

정자의 가로긋기와 필법은 같음
다만 기필부분이 좀 더 부드러운
맛이 나도록

미끄러지듯 밋밋하여
좋지 않음

이렇게 잘록하여서는
좋지 않음

이렇게 끝이 처져서는 안됨

각도에 유의

→방향에서 입필하여 위의 것처럼
붓끝을 들어서 꺾지 말고 입필한
그대로에서 되돌려 건너 그음

→방향에서 입필하여
날카롭게 꺾어 내림

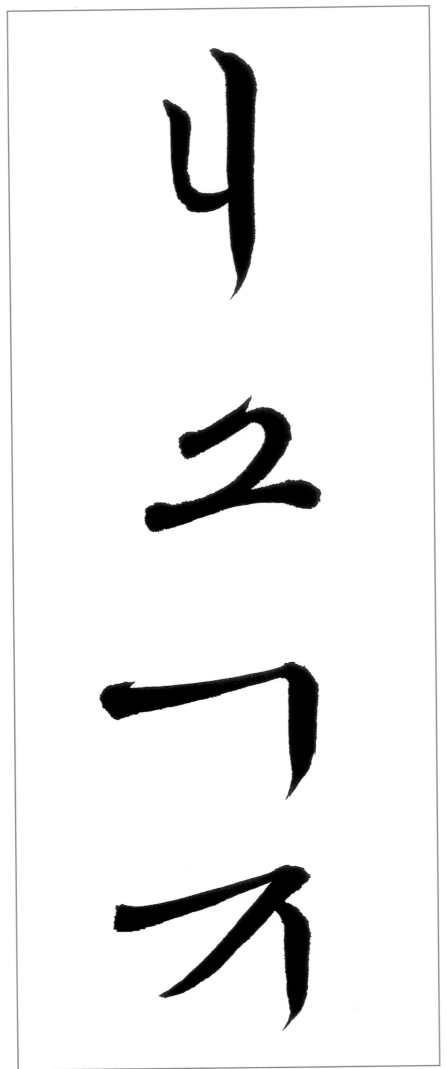

가늘게

모나지 않게

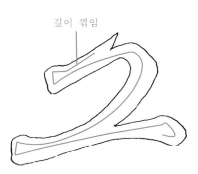

깊이 꺾임

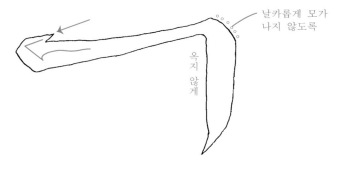

날카롭게 모가
나지 않도록

옥지 않게

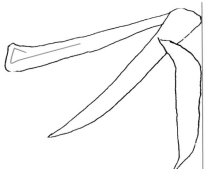

내리긋는 획이 선밖으로
벗어나지 않도록

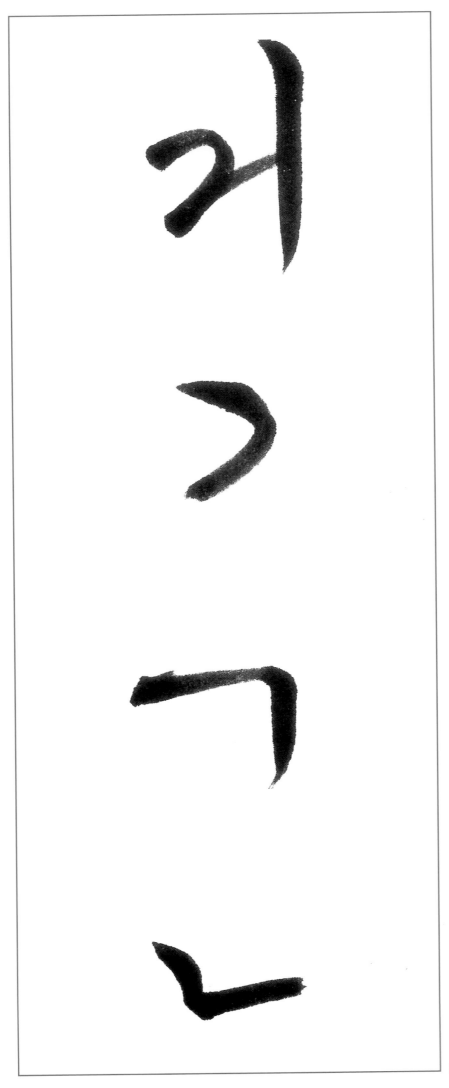

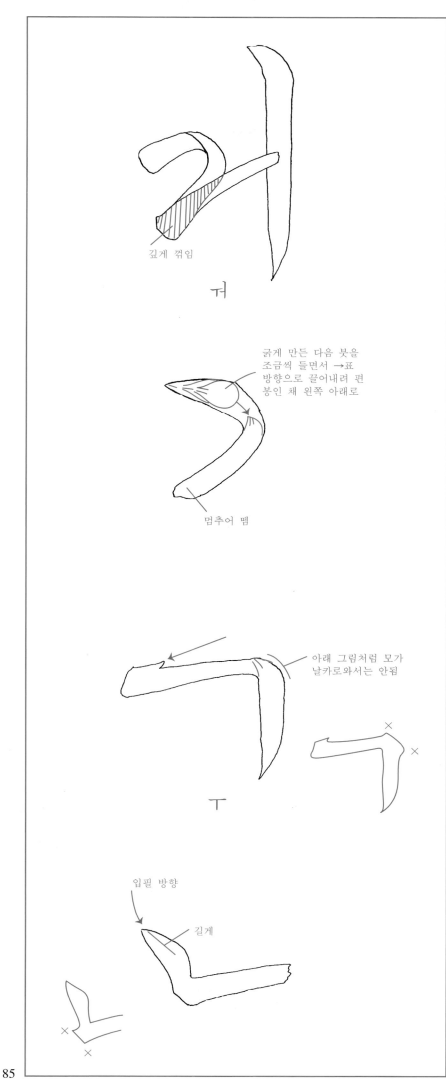

깊게 꺾임

ㅓ

굵게 만든 다음 붓을
조금씩 들면서 →표
방향으로 끌어내려 편
봉인 채 왼쪽 아래로

멈추어 뗌

아래 그림처럼 모가
날카로와서는 안됨

ㅜ

입필 방향

길게

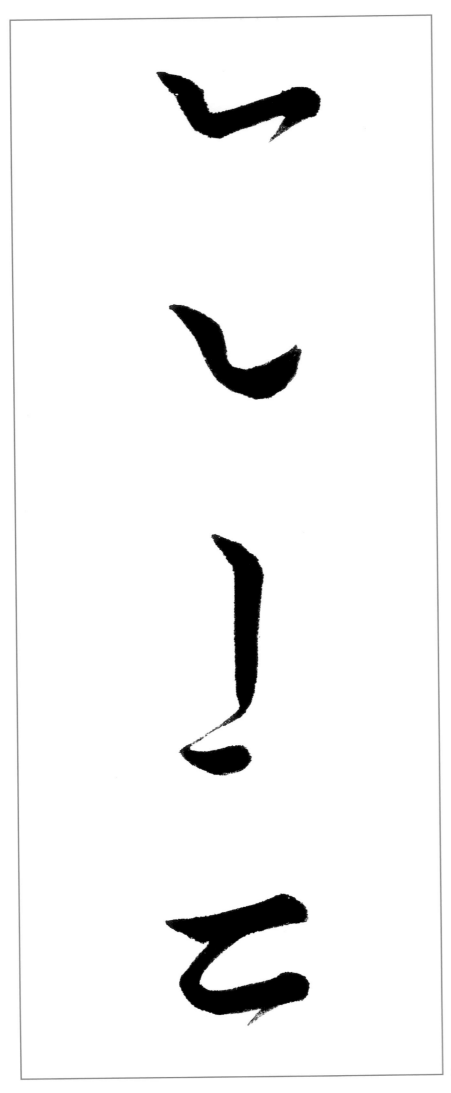

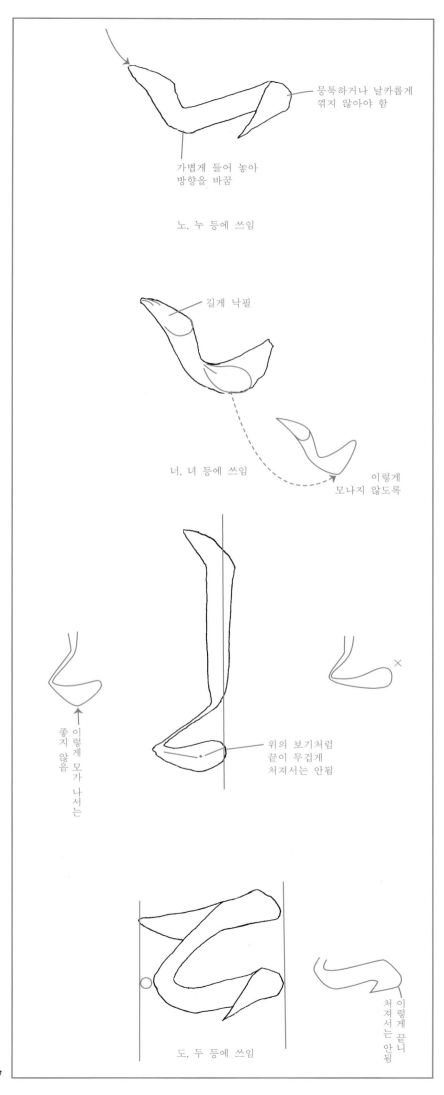

뭉툭하거나 날카롭게
꺾지 않아야 함

가볍게 들어 놓아
방향을 바꿈

노, 누 등에 쓰임

길게 낙필

너, 녀 등에 쓰임

이렇게
모나지 않도록

좋지 않음 이렇게 모가 나서는

위의 보기처럼
끝이 무겁게
처져서는 안됨

도, 두 등에 쓰임

이렇게 끝니 처져서는 안됨

87

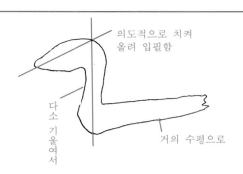

의도적으로 치켜
올려 입필함

다소 기울여서

거의 수평으로

다, 댜 등에 쓰임

짧고 굵게

혼동되지 않도록

더, 뎌, 대, 데 등에 쓰임

끝이 무겁게
처지지 않도록

도, 됴, 두, 듀 및 받침에 쓰임

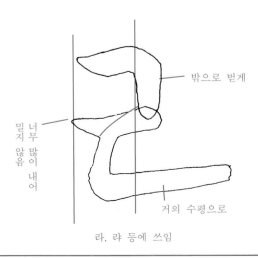

밖으로 벋게

너무 많이 내어
밀지 않음

거의 수평으로

라, 랴 등에 쓰임

ㄹ

ㄹ

ㄹ

ㄹ

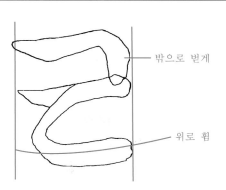

밖으로 벋게

위로 휨

르, 로, 루, 류 및 받침 등에 쓰임

러, 려 등에 쓰임

세움

려, 래 등에 쓰임

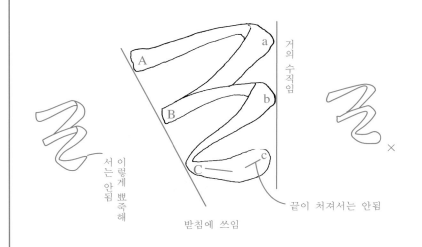

거의 수직임

이렇게 뾰죽해서는 안됨

끝이 처져서는 안됨

받침에 쓰임

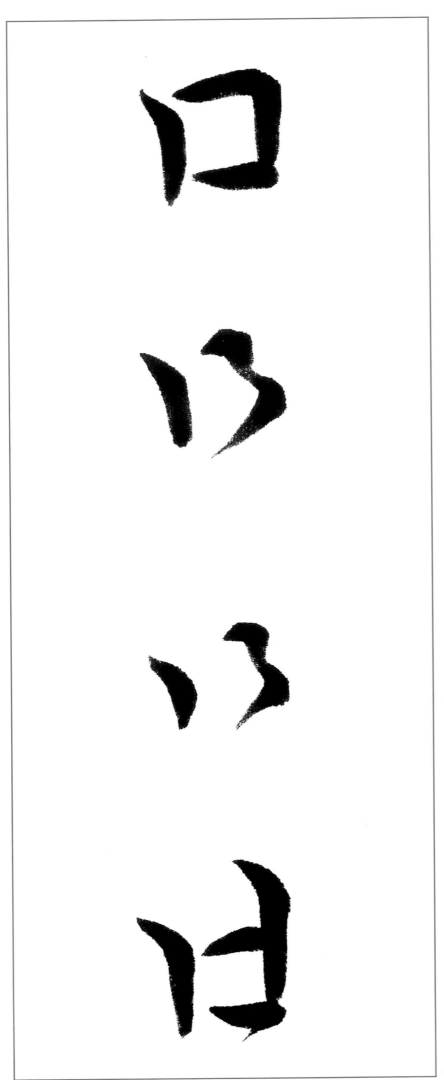

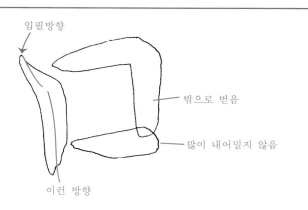

입필방향

밖으로 빤음

많이 내어밀지 않음

이런 방향

마, 매, 모, 무, 받침 등에 쓰임

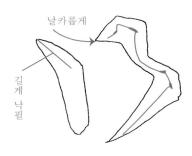

날카롭게

길게 낙필

모, 묘, 무, 뮤 등에 쓰임

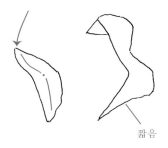

짧음

모, 묘, 무, 뮤, 받침 등에 쓰임

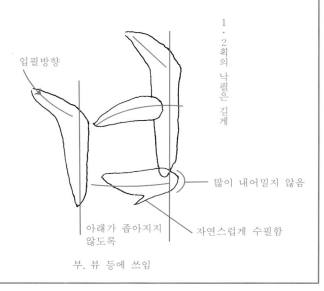

1·2회의 낙필은 길게

입필방향

많이 내어밀지 않음

아래가 좁아지지 않도록

자연스럽게 수필함

부, 뷰 등에 쓰임

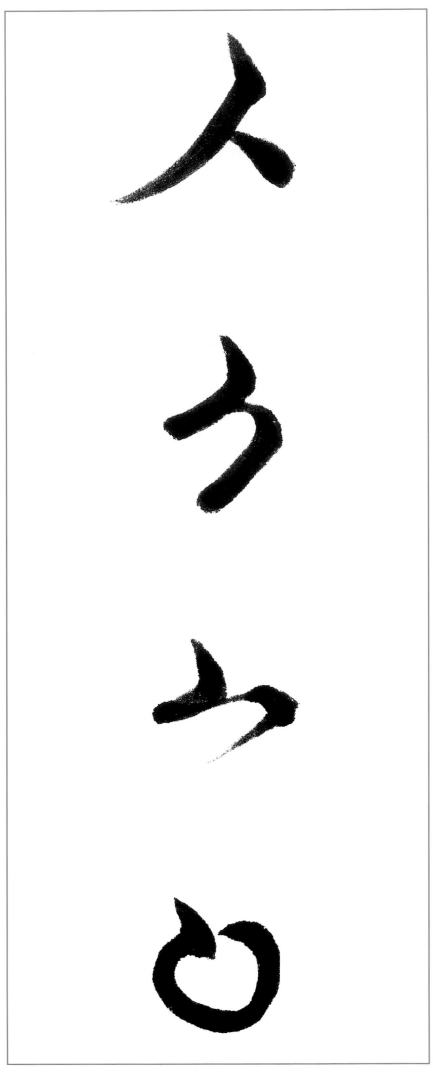

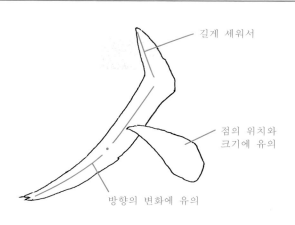

길게 세워서

점의 위치와
크기에 유의

방향의 변화에 유의

사, 샤, 새 등에 쓰임

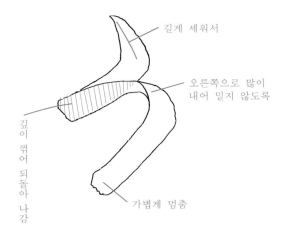

길게 세워서

오른쪽으로 많이
내어 밀지 않도록

깊이 꺾어 되돌아 나감

가볍게 멈춤

서, 셔 등에 쓰임

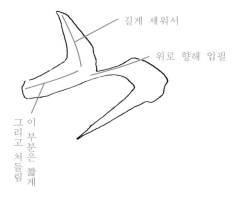

길게 세워서

위로 향해 입필

이 부분은 짧게 그리고 처들림

소, 쇼, 수, 슈 등에 쓰임

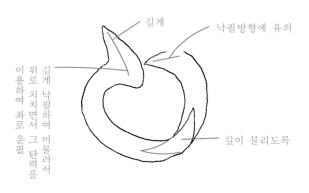

길게

낙필방향에 유의

길게 낙필하여 머물러서 위로 치면서 그 탄력을 이용하여 좌로 운필

깊이 물리도록

95

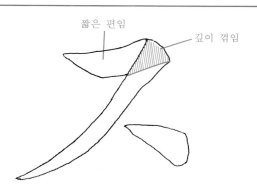

짧은 편임 깊이 꺾임

지. 자. 재 등에 쓰임

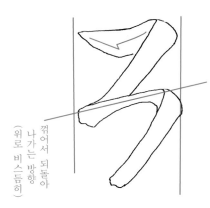

꺾어서 되돌아 나가는 방향
(위로 비스듬히)

벌으러진 용수철처럼 되지 않도록

저. 져 등에 쓰임

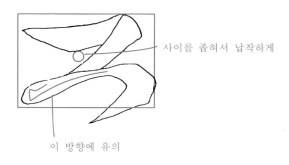

사이를 좁혀서 납작하게

이 방향에 유의

조. 주 등에 쓰임

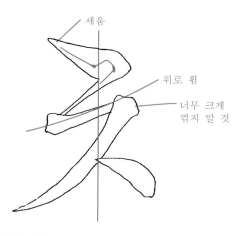

세움

위로 휨

너무 크게 꺾지 말 것

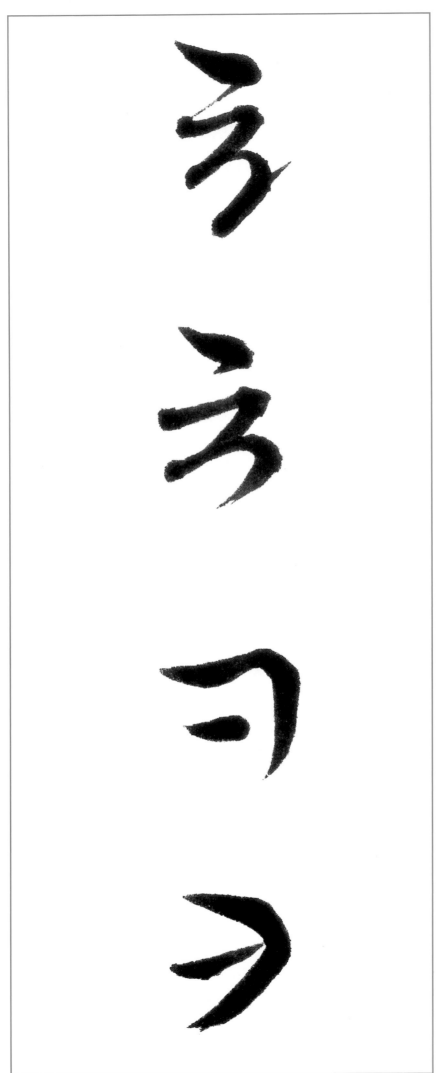

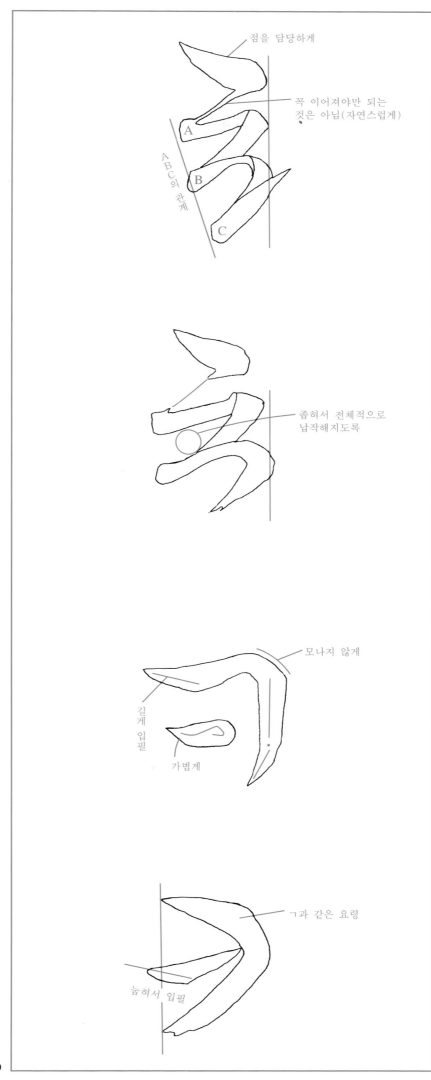

점을 담당하게

꼭 이어져야만 되는
것은 아님(자연스럽게)

A

ABC의 관계

B

C

좁혀서 전체적으로
납작해지도록

모나지 않게

길게
입필

가볍게

ㄱ과 같은 요령

눕혀서 입필

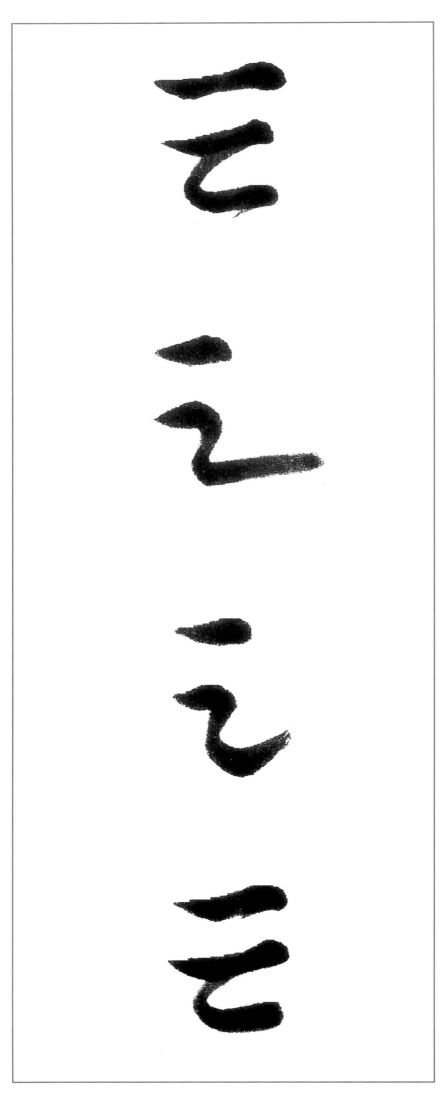

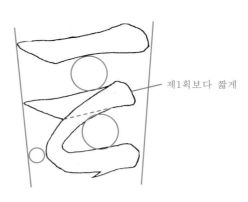

제1획보다 짧게

트, 토, 투 등에 쓰임

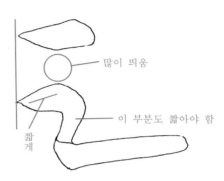

많이 띄움

이 부분도 짧아야 함

짧게

타, 태 등에 쓰임

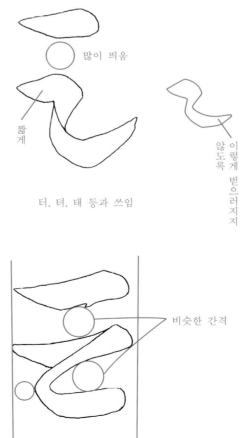

많이 띄움

짧게

이렇게 벌어지지 않도록

터, 텨, 태 등과 쓰임

비슷한 간격

받침에 쓰임

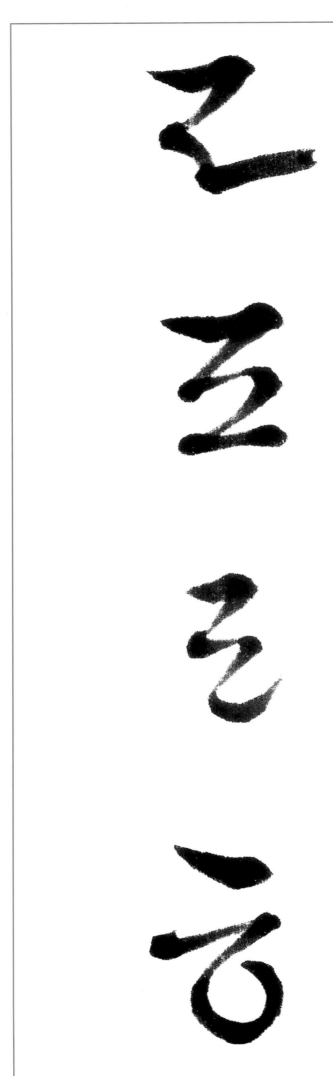

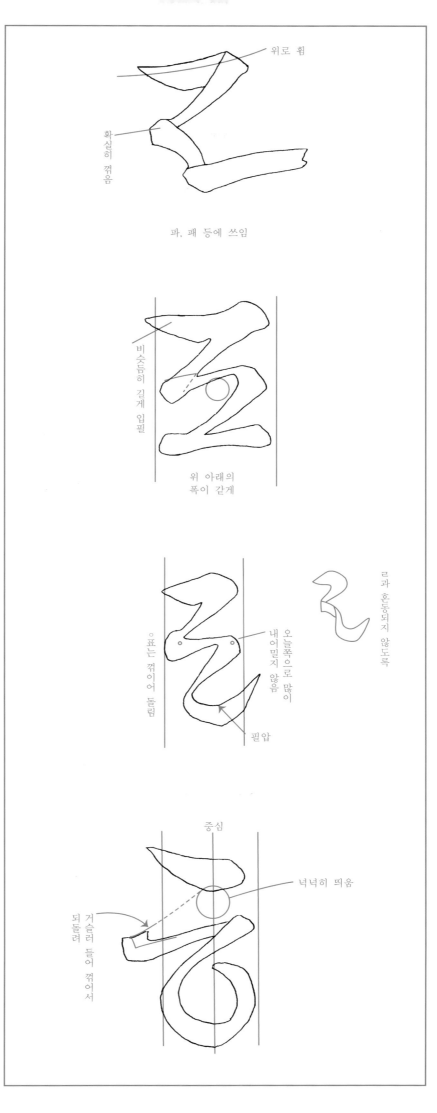

위로 휨

확실히 꺾음

파, 패 등에 쓰임

비슷듬히 길게 입필

위 아래의
폭이 같게

ㅇ표는 꺾이어 돌림

오늘쪽으로 많이
내어밀지 않음

필압

ㄹ과 혼동되지 않도록

중심

넉넉히 띄움

거슬러
들어
꺾어서
되돌려

103

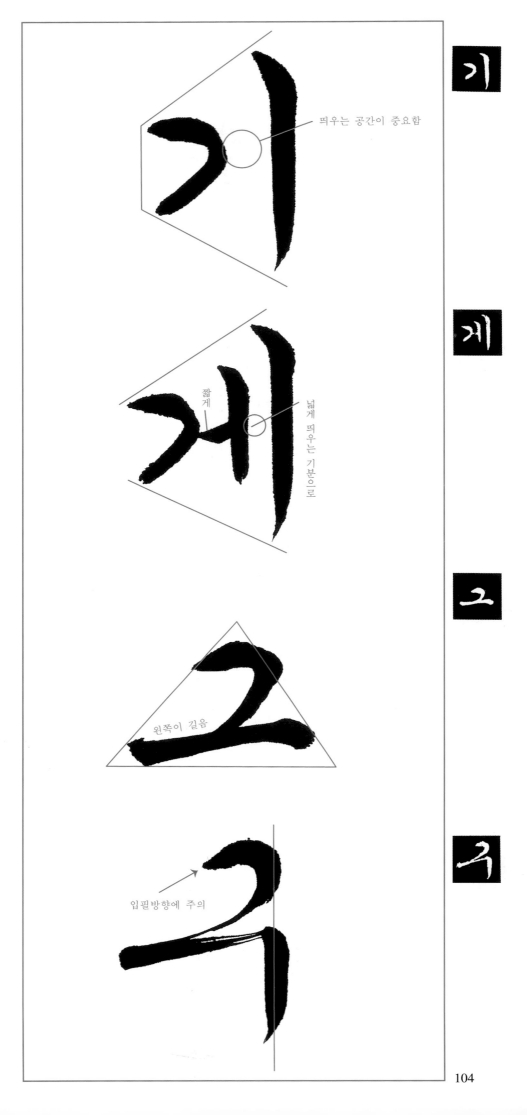

기

게

그

극

띄우는 공간이 중요함

짧게

넓게 띄우는 기분으로

왼쪽이 길음

입필방향에 주의

104

고

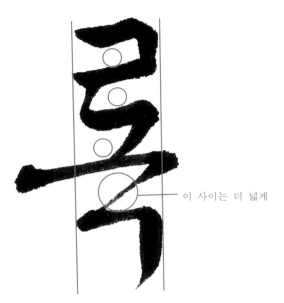

이 사이는 더 넓게

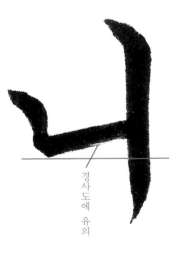

경사도에 유의

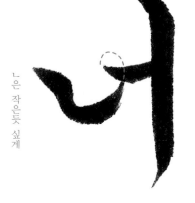

ㄴ은 작은듯 싶게

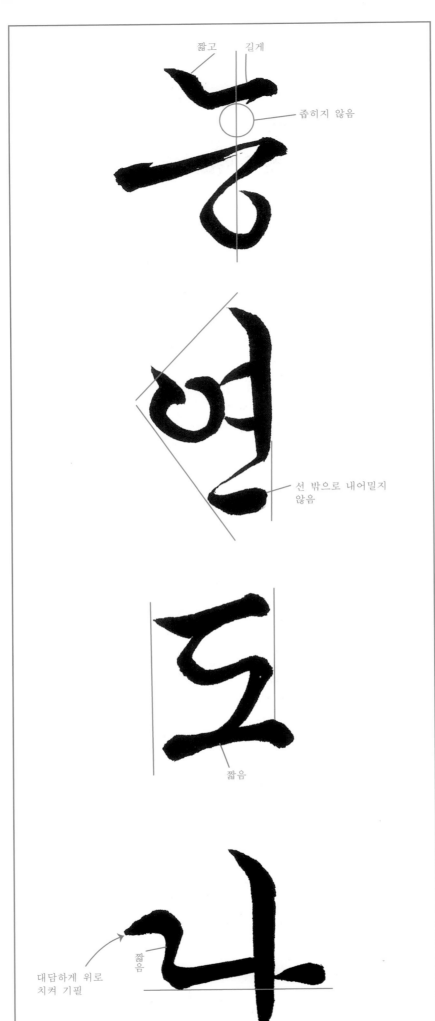

짧고　　길게

좁히지 않음

선 밖으로 내어밀지
않음

짧음

대담하게 위로
치켜 기필

짧음

다

대

넓은 듯 싶게

길지
않게

길지 않게

너와 혼동되기 쉬움

더

받침은 작게

넓은 듯 싶게

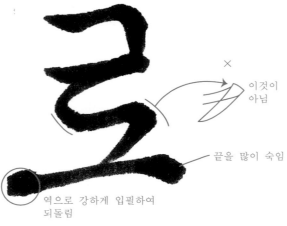

이것이
아님

끝을 많이 숙임

역으로 강하게 입필하여
되돌림

로

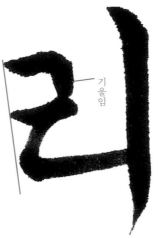

기울임

리

러

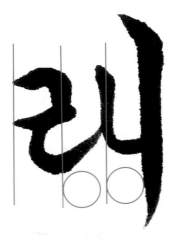

래

108

가로획의 간격을
고르게

수직선 밖으로
벗어나지 않아야 함

줍히기 쉬우니
주의

가로긋기는 길지 않게

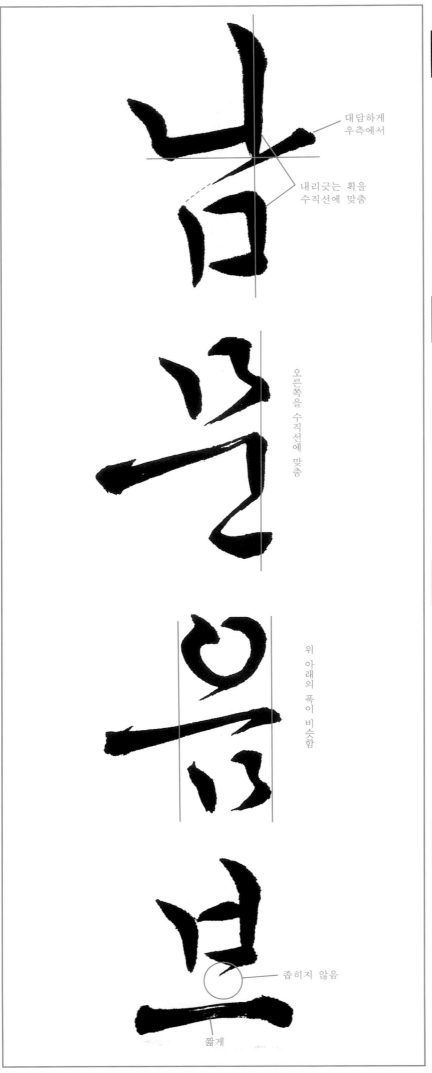

대담하게
우측에서

내리긋는 획을
수직선에 맞춤

오른쪽을 수직선에 맞춤

위 아래의 폭이 비슷함

좁히지 않음

짧게

110

버

랍

시

ㅊ

공간에 유의

중요

답

길게 세워서

위로 치켜서 입필
(숙여 놓아서는 안됨)

소

111

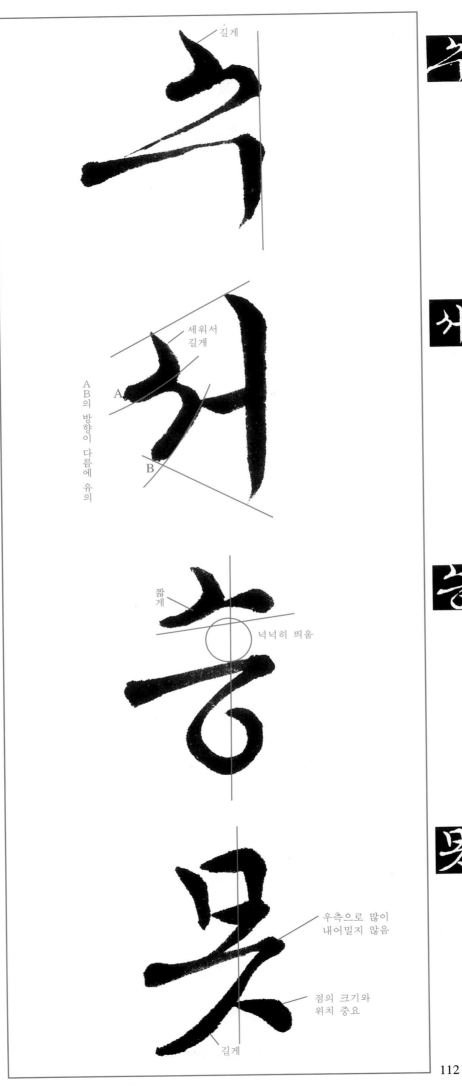

길게

세워서
길게

A

AB의 방향이 다름에 유의

B

짧게

넉넉히 띄움

우측으로 많이
내어밀지 않음

점의 크기와
위치 중요

길게

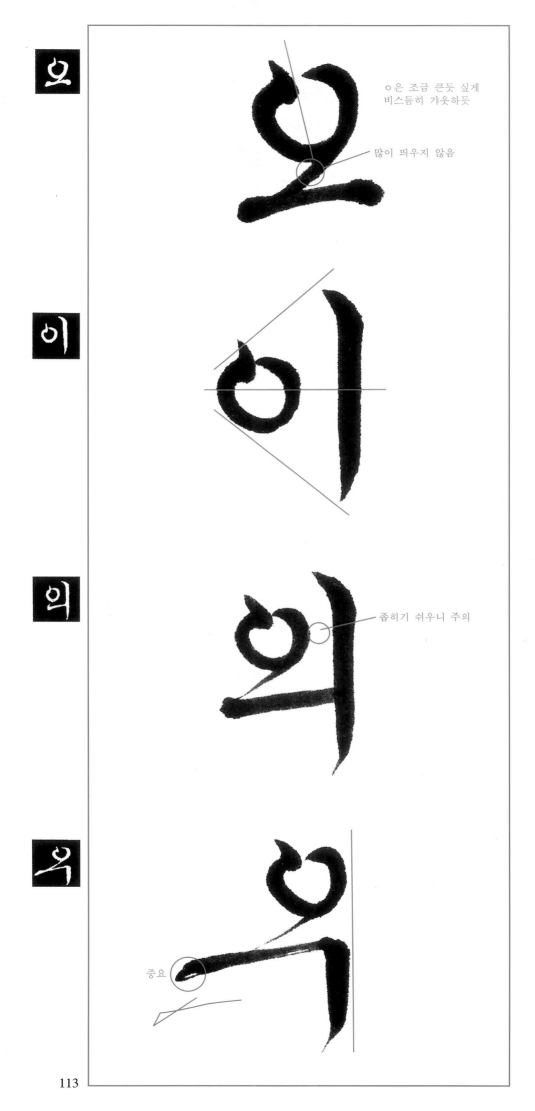

ㅇ은 조금 큰듯 싶게
비스듬히 갸웃하듯

많이 띄우지 않음

좁히기 쉬우니 주의

중요

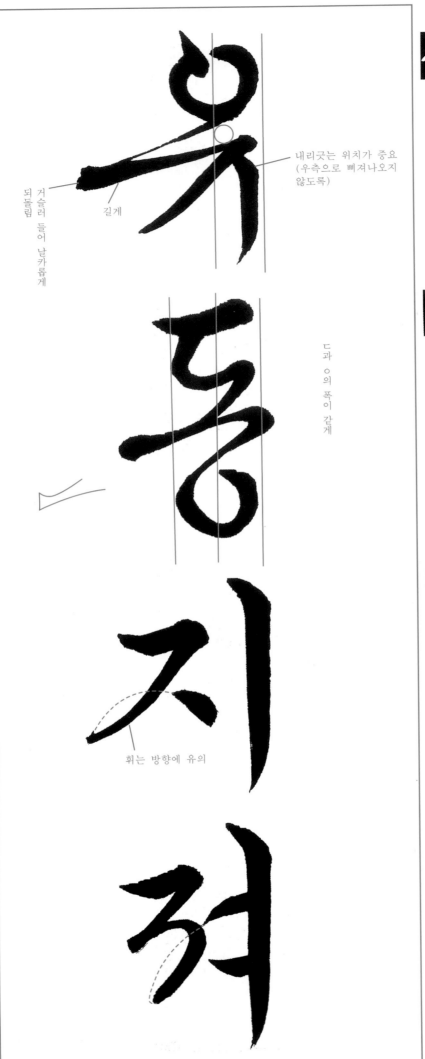

내리긋는 위치가 중요
(우측으로 삐져나오지
않도록)

길게

거슬러 들어 날카롭게

되돌림

드과 ㅇ의 폭이 같게

휘는 방향에 유의

옷

동

지

져

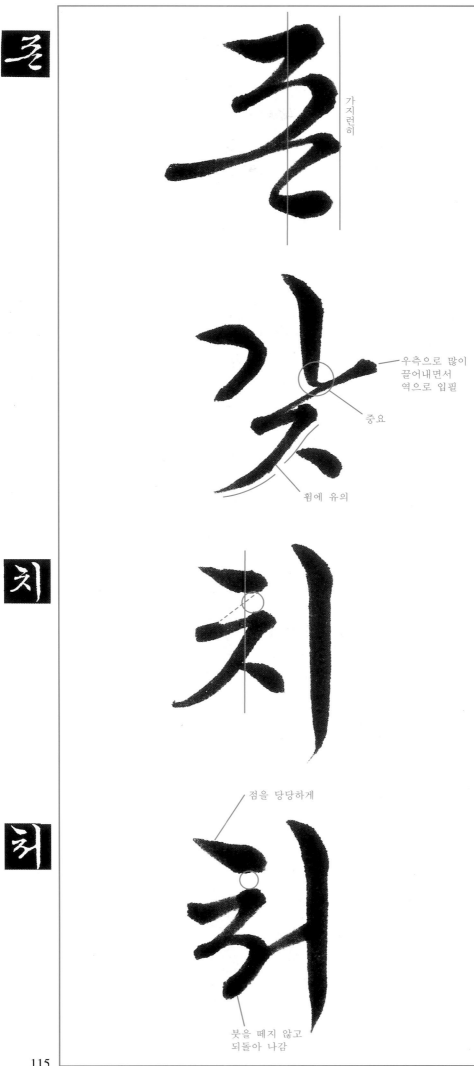

가지런히

우측으로 많이
끌어내면서
역으로 입필

중요

휨에 유의

점을 당당하게

붓을 떼지 않고
되돌아 나감

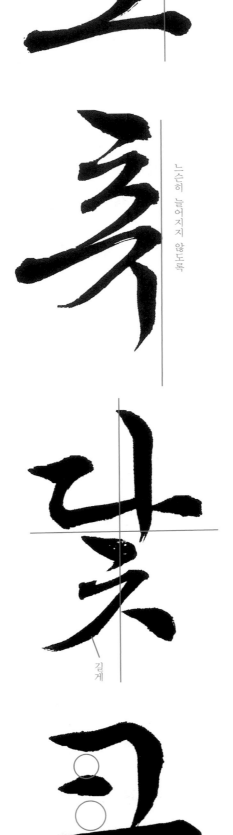

AB를 가지런히

A
B

느슨히 늘어지지 않도록

길게

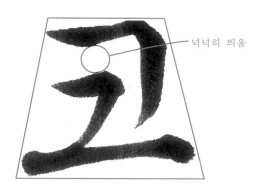

넉넉히 띄움

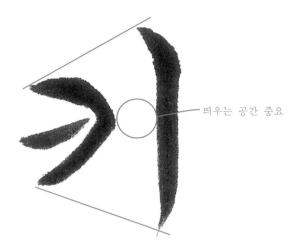

띄우는 공간 중요

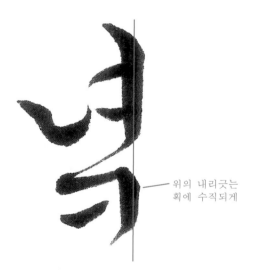

위의 내리긋는
획에 수직되게

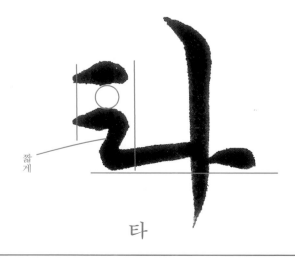

짧게

타

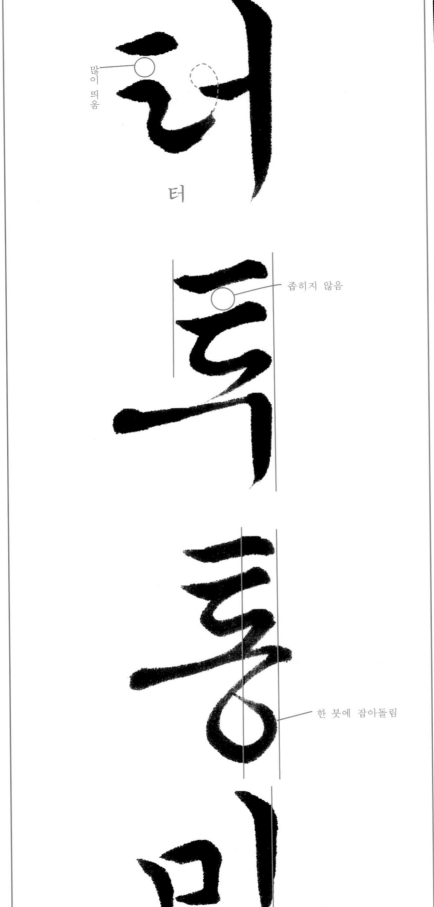

많이 띄움

터

좁히지 않음

한 붓에 잡아돌림

일직선이 되게

터

특

118

료

릴

려

룽

로와 혼동되지 않도록

꺾어서 되돌림

팔

려와 혼동되지 않도록

퍼

사이를 다그어 씀

짧게

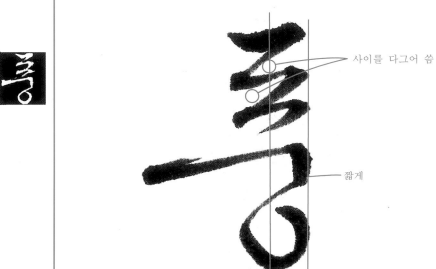

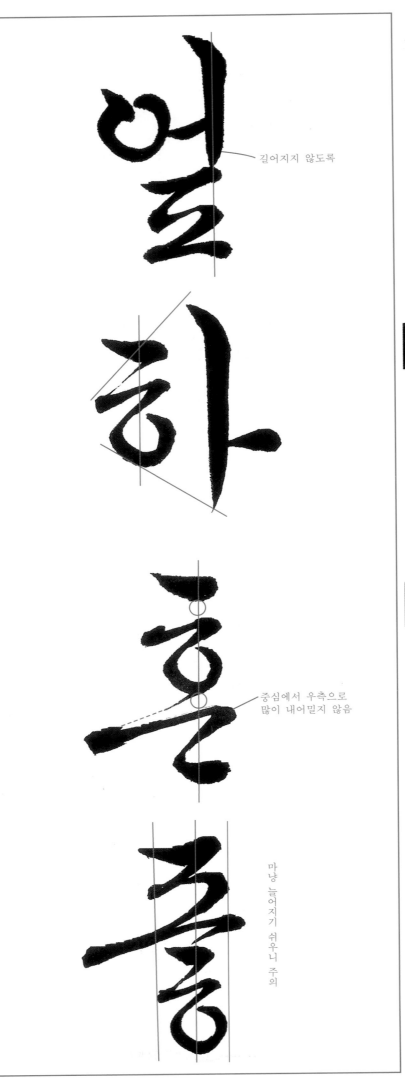

길어지지 않도록

하

혼

중심에서 우측으로
많이 내어밀지 않음

마냥 늘어지기 쉬우니 주의

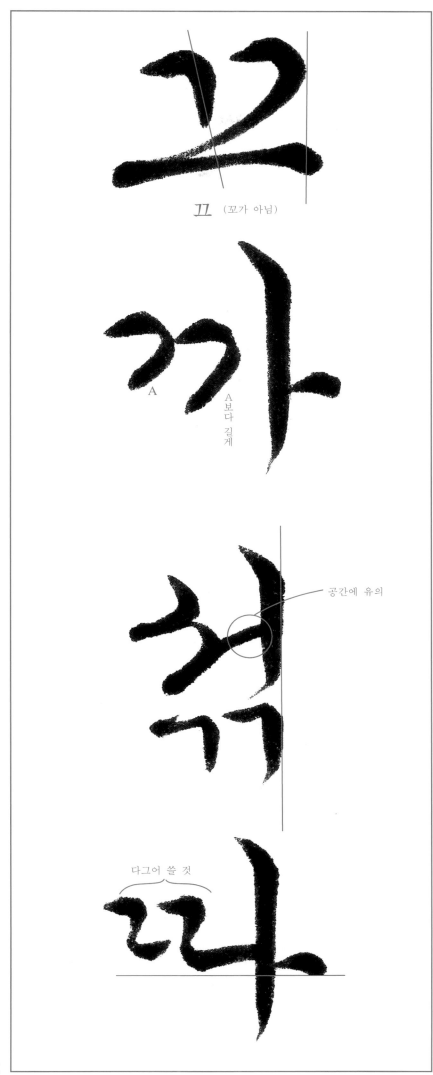

끄 (꼬가 아님)

A

A보다 길게

공간에 유의

다그어 쓸 것

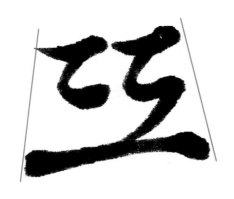

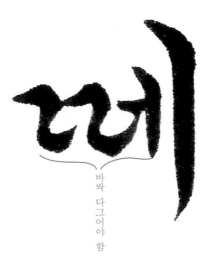

바싹 다그어야 함

ㅂ을 좁고 길게
다그어 쓸 것

다글 것

띄우는 공간에 유의

A보다 길게

좁히지 않아야 됨

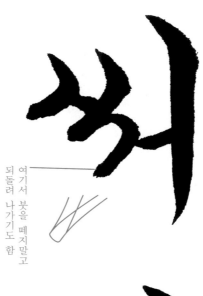

여기서 붓을 떼지말고 되돌려 나가기도 함

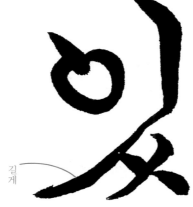

길게

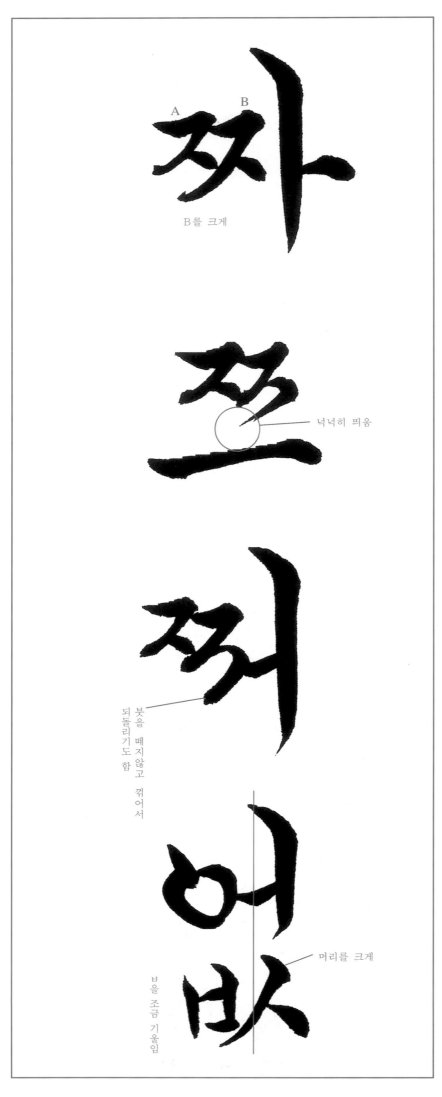

A B

B를 크게

넉넉히 띄움

붓을 떼지않고 꺾어서
되돌리기도 함

머리를 크게

ㅂ을 조금 기울임

124

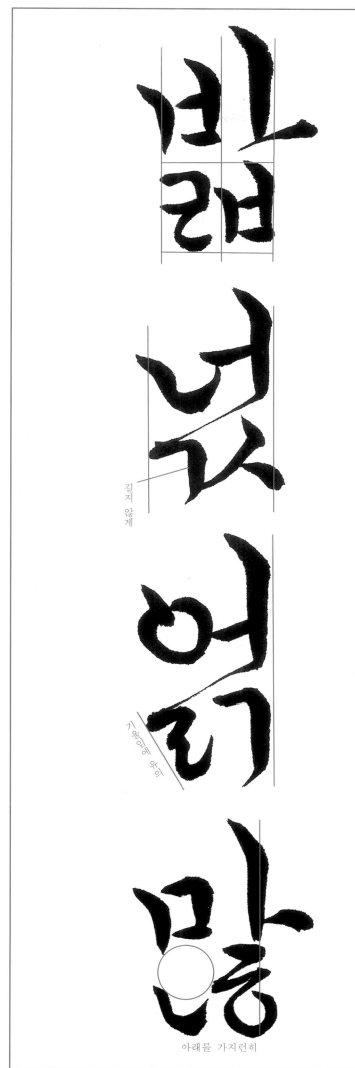

길지
않게

기울임에 유의

아래를 가지런히

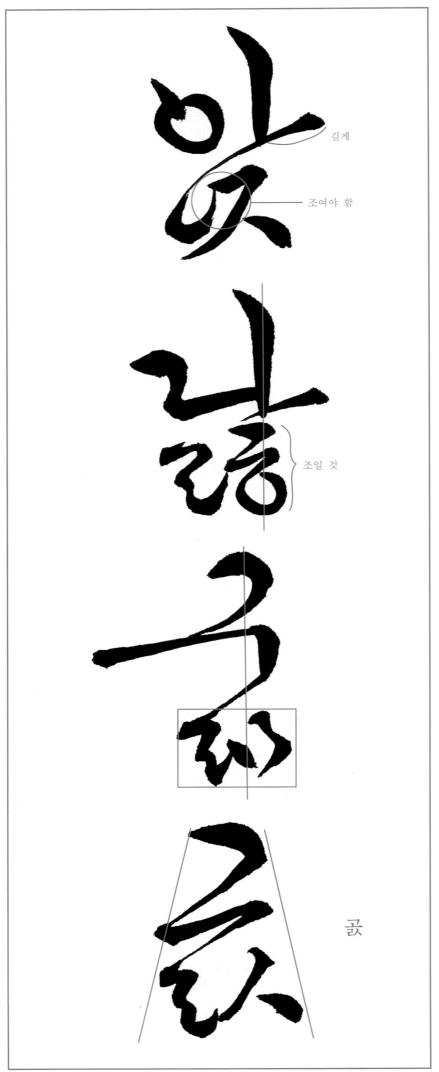

길게

조여야 함

조일 것

곳

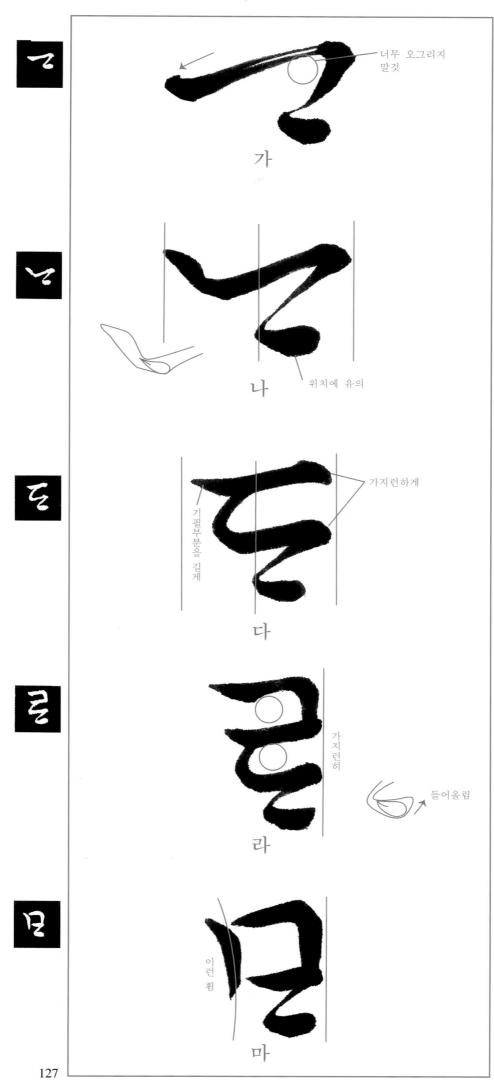

ㄱ

가

너무 오그리지
말것

ㄴ

나

위치에 유의

ㄷ

다

가지런하게

기필부분을 길게

ㄹ

라

가지런히

들어올림

ㅁ

마

이런 휨

사

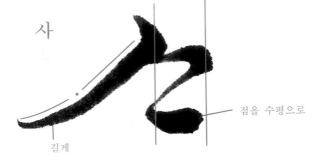

점을 수평으로

길게

자

짧음

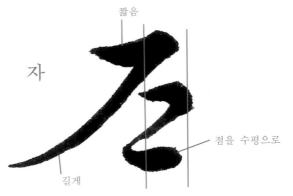

점을 수평으로

길게

아

타

하

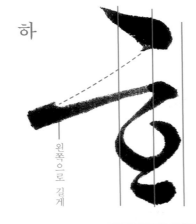

왼쪽으로 길게

128

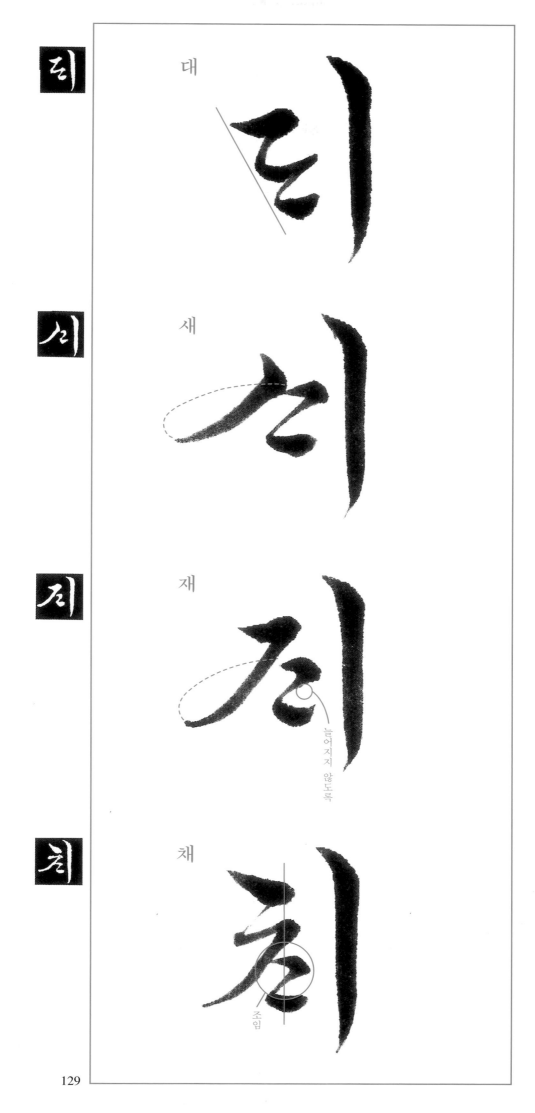

디

리

지

치

대

새

재

채

늘어지지
않도록

조임

129

난 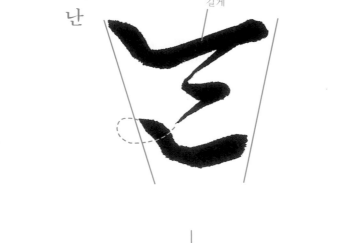 길게

산 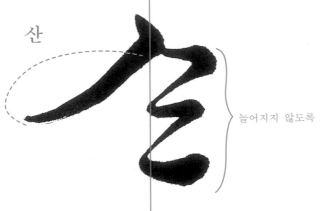 늘어지지 않도록

한 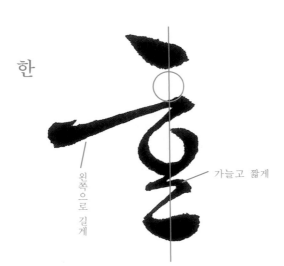 왼쪽으로 길게 가늘고 짧게

관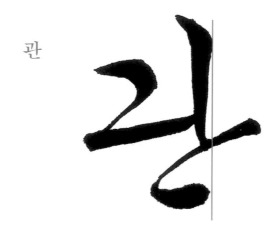

130

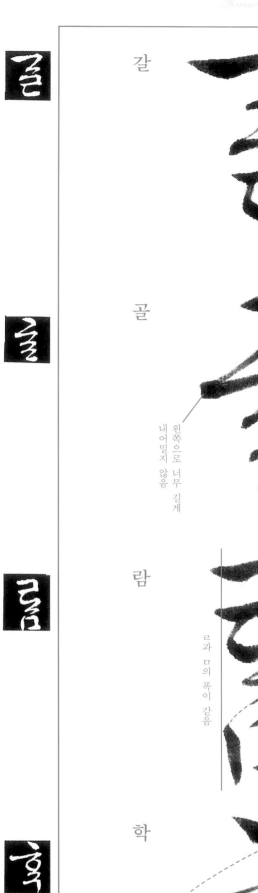

갈

골

람

학

왼쪽으로 너무 길게 내어밀지 않음

르과 ㅁ의 폭이 같음

우측을 가지런히

이어쓰기(連綿)

흘림체에서는 글자들을 알맞게 이어서 쓰면 흐름이 강조되어 변화 있는 구성효과를 낼 수가 있다. 그러나 아무 글자끼리나 이어 쓸 수 있는 것은 아니고 자연스럽게 흐르듯 이어지는 관계를 살펴서 이어써야 한다.

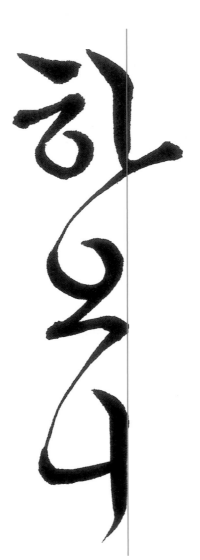

「낙성비룡」(장서각 소장본 · 필자 미상)

하매 낭이 여러 상이 비거 머며 어스 형 펴경

왈 그 듸 시낭이 장장 하거 작이 니오 되만하

족시 언슬 남기 며졀 어디 나이 하야 상을 믈

리 복인라 가 둥이라 되 궁의 희 동 안식

햐 깃거 힘의 무궁하 나 복인은 거욱 깃거 아여

날러웃즁욀너며심회이러시되즁욀두려님

욀여니못ᄒ러즈ᄅ병윽호거이그마냥이

만ᄒ니라ᄋ이슥환이졈ᄯ동ᄒ니가동이

황황ᄒ야구병ᄒ여니일삭의나도라더동

ᄒ니셜셩복체승샹의병회위동ᄒ믈드스심

셔망구ᄒ야셜셩으로러브러굼체니ᄅ홀가

등세체(책명·필자 미상)

그 아름흘 심의를 칭찬ᄒᆞ더라 닐음은 집안이 의

뎌다 강의 뎌줄 길씨 뎌별이 나리거늘 안이 눈믈가

르쳐 왇ᄂᆞᆫ 나리ᄂᆞᆫ 것이 우 벗라 갓ᄒᆞ뇌 안의 죽하사

랑이 뎌 왇 산볍 궁둥 차 가 의 것이 쇼즁을 궁둥의 책리ᄂᆞᆯ 것이 약간 강이 듕ᄒᆞ둇ᄃᆞ 라흘덕

도 온이 써 의 나 이 어 리 진다 웅ᄒᆞ뼈 왇미 악눅쳐이

135

쳔샹궁굴즉즉니낭울

아장쩡둥쓸망이오

둉옥이하이심갈장

긔린각의난쳥샹을

도은쟝비외벼이는

츅한의옹낭이오

한신링왈즉주아부의

위쳥거병도둉ᄉᆞ각

낭한의쩡낭울

별쟝쳔즁병슉소

독예앙호ᄌ젹이는

둉셔니의혀낭이다